INK
ON
BODY

KB014551

한국 여성 타투 이야기

warm gray and blue

$$\boxed{\text{송재은}}$$

몸으로부터의 자유

한국 여성의 타투 이야기를 해보려고 합니다. 최근에는
성별이나 나이와 관계 없이 타투를 한 사람들을 쉽게 볼
수 있습니다. 하지만 여전히 주변의 시선으로 인해 타투를
숨기거나 꺼리는 분도 많습니다. 이는 여성에게만 해당하는
문제가 아니지만, 여성의 이야기를 하고자 하는 까닭은 한국
사회에서 여성의 타투는 어쩐지 익숙하지 않은 신기한 것으로
여겨지는 듯 보이기 때문입니다. 타투라는 소재가 익숙하지
않으시다면, 담배와 성별을 함께 생각해보셔도 좋겠습니다.
같은 행동을 해도 성별에 따라 사람들의 시선이나 사회적
파장이 다릅니다. 그렇다면 타투에 담긴 이유나 메시지,
과정과 이야기도 그 결이 다를 것입니다.

　잘못한 것이 아니지만 어쩐지 말하기 어려운 것들이
있습니다. 타인의 부정적 시선 탓에 숨고 싶어지고 절로
움츠러드는 마음. 나라는 사람을 있는 그대로 표현해도
편견없이 받아들여질 것이라는 믿음이 우리에겐 아직 부족한
것 같습니다. 비단 타투만의 이야기가 아니라 주변에서 쉽게
찾아볼 수 있는 흔한 상황입니다. '남들이 다 하는 대로' 사는

것의 안락함에서 벗어나 개성과 신념을 눈에 띄게 드러내자면
사람들의 시선을 견뎌야 합니다. 모난 돌이 정 맞는다는
말처럼 학교에서 사회에서 오랫동안 들어온 평범함의
기준에서 벗어나는 사람에게는 수많은 질문이 쏟아집니다.
그중에는 '저 사람은 어떤 이야기를 가지고 있을까.' 순수한
호기심에서 다가오는 시선도 있겠고, 양아치 같다거나
불편하게 산다며 편견을 갖고 교정해주려는 사람도 있을
겁니다.

　　<Ink on body>에서는 '여성 타투에 담긴 이야기'
를 다룹니다. 자신만의 이야기, 타투를 하기까지의 고민과
의미에 초점을 맞춥니다. 한 사회가 쥐어준 고정관념 안에서
여성들이 어떻게 사고하고 행동하는지 타투라는 대상을 통해
이야기 하고 싶습니다. 이 책에는 9개 에세이와 30개 인터뷰가
실렸습니다. 기꺼이 자신의 삶으로 지면을 채워준 분들에게
감사의 인사를 전합니다. 사회가 규정 지은 몸의 이미지
밖으로 나와 자신의 목소리로 말할 용기를 내어준 것만으로
다른 사람들이 자신의 이야기를 자유롭게 꺼낼 수 있는
세상을 만들어 가는 것이라 믿습니다.

　　우리의 이야기는 몸에 대한 수많은 담론 속 작은
목소리입니다. 몸이라는 것은 진정 껍데기에 불과하고 우리가
이것을 이용해 다양한 방식으로 표현해내는 삶의 모습이 진짜
내가 아닐까요. 당신은 진정 어떤 사람인가요. 몸 밖으로 나와
목소리를 들려줄 수 있나요.

들어가며, 몸으로부터의 자유 | 송재은

"이제는 가끔 타투가 있다는
사실조차 잊는다. 그게 좋다.
볼 때마다 예쁘고 사랑스럽다고
생각하지는 않게 되었지만, 몸의 일부고,
함께 세월을 보낸 친구가 된 느낌이다."

(곽민지)

함께 쪼글쪼글해질 것을 새겼다

곽민지

팟캐스트 <비혼세> 진행자 겸 제작자. 방송작가. 출판레이블
아말페 대표. <아니 요즘 세상에 누가>, <걸어서 환장 속으로>,
<난 슬플 땐 봉춤을 춰>, <미루리 미루리라(공저)> 등의 에세이
스트. 형식은 다르지만 모두 순간을 새기는 작업을 하고 있다.
몸에는 세 개의 타투가 새겨져 있다. 여자배구와 맥주를 마음에
새기고 산다.

시작은 모르는 할머니의 허리였다. 인터넷에서 우연히
수영복을 입은 어떤 할머니의 뒷모습 사진을 보게 됐는데,
자연스러운 주름 위로 'FOREVER 19'라는 타투를 보게 된 것.
그전까지 타투는 내게 예쁜 액세서리 같이 느껴졌다. 늘 하고
싶다고는 느꼈지만 젊은 시절에 많이 입는 착장에 걸맞은
목걸이 같아서, 그걸 내가 몇 살 때까지 몸에 지니고 싶어질지
몰랐다. 예쁘다 생각하면서도 한 철만 입을 것 같아 내려놓는
알록달록 후드집업처럼, 남들이 하고 다니는 걸 눈에 담는
것으로 만족했다.

　　그런데 해변에서 바다를 향해 선 할머니의 뒷허리에
새겨진 모습을 보고, 현재 내가 결정한 무언가가 쪼글쪼글한
나이까지 내 몸에 남는 게 멋지다는 생각이 들었다. 당장
구글포토가 알려주는 1년 전 오늘도 기억이 가물가물한데,
현재가 새겨져 매일 눈으로 각인되고 영원히 남는다는 것
자체가 흥미로운 일로 느껴졌다. 나중에 가서 부끄러우면
부끄러운 대로 괜찮겠다고, 삶이 언제는 내가 원하는 것만
나한테 남더냐 싶었다.

　　문구는 전부터 하고 싶은 게 있었다. '겨울에 태어난 봄'.
어린 시절 아버지는 늘 내 생일에 <겨울 아이>를 불러줬었다.
"겨울에 태어난 아름다운 당신은"으로 시작하는 노래였다.

어릴 때부터 남들보다 키가 크고 피부가 까맣고 웃지 않는 인상이었던 나는, 희고 예쁜 언니 다음에 태어나 예쁘지는 않지만 지 앞가림이라도 하는 차녀로 인정 욕구를 충족하며 컸다. 그런 나에게 아빠는 늘 1년에 한 번, 너는 겨울에 태어났으므로 아픈따 아름답다고 노래를 부른 셈이었다. 그 설레던 기분을 지니고 살면 좋겠다는 생각이 들었다. 할머니가 FOREVER 19에서 말했던 좋은 시절은 '청춘'이라고 부르지 않던가. 푸르른 봄. 나이와 상관없이 늘 산뜻하고 푸르르게 살면 좋겠다는 생각이 들어, '겨울에 태어난 봄'으로 스스로를 정체화해 팔에 새기기로 마음먹었다. 어차피 타투는 자기모에화*의 예술이니까.

　　타투이스트 스튜디오에 갔다. 팔에 일자로 레터링을 새기고 싶다는 말에 타투이스트는 내가 시계 보듯 팔을 들었을 때 내 눈에 일자이길 원하는지, 팔을 늘어뜨린 상태로 남이 보았을 때 일자이길 원하는지 물었다. 피부는 움직이기 때문에 어떤 일자를 원하는지도 내가 규정해야 한다고 했다. 갑자기 타투가 더 매력적으로 느껴졌다. 이토록 매 순간 커스터마이징된다니. 팔을 늘어뜨리고 섰을 때 일자로 해주세요, 하고 결정했다.

　　많이 아프냐는 내 말에 "오히려 남자분들이 엄살이 심해요. 여자분들은 아파서 움직이면 안 예쁘게 나올까 봐 미동도 없이 잘 견디세요." 하고 대답했다. 그래, 반영구 시술부터 성형에 화장까지, 사회가 끊임없이 강요하는 미감에 맞추느라 여러 바늘에 내몰려본 사람들은 다르겠지.

　　　* 대상을 향한 강한 애정

어딘가 슬퍼졌다. 예방 접종에도 울어본 적 없는 어린이였던 나는 이 덤덤하게 받아들여지는 고통이 내 기질인지 학습된 결과인지 모르겠다는 생각에 몰두한 채 시술을 받았다. 여러 가지 이유로, 선입견과 달리 실제로 뭐든 잘 견디는 것은 여자들이야. 여자들은 참 짱이고 슬퍼, 생각하는 사이 시술이 완료되었다.

친구들은 별로 놀라지 않았다. 와 예쁘다, 정도의 이야기였다. 문제는 부모님이었는데, 서른 된 나이에 부모님의 동의를 구하기도 이상해서 그냥 했지만 왠지 보고해야 할 것 같은 느낌이 들었다. 그런데도 나 타투 했어, 짠! 하자니 이상했다. 어설프게 소매가 넓은 긴팔 티를 입고 집에 갔다. 식사하면서 멀리 있는 반찬을 향해 팔을 쭉 뻗었을 때, 손목부터 안쪽으로 길게 이어진 타투가 드러났다. 그리고 엄마 눈치를 보는 사이 방심했던 아빠의 얼굴이 눈에 들어왔다. 아빠가 타투를 목격했다! 그런데, 먹던 밥을 먹었다. 아빠? 한 번 더 보고, 다시 먹던 밥을 먹었다. 내 타투에 대한 아빠의 첫 반응은 못 본 척하기였다! 에이, 설마 쟤가 문신을 했겠어, 하고 아빠는 식사에 집중했다. 엄마는 밥을 다 먹을 때까지 타투를 발견하지 못했다. 그러다 그릇을 치우는데, 엄마가 물었다.

"너 팔에 그거 뭐니?"

"타투."

"문신은 아니지?"

"문신이 타투야. 문신이야."

"안 지워지는 거 아니지?"

"안 지워지지, 문신인데."

"…"

"그럼 너 그거 안 지워져?"

"안 지워진다니까, 문신이라니까."

엄마는 계속해서 딸이 팔에 지워지지 않을 것을 새겼다는 사실을 믿기 힘들다는 듯 현실을 부정하다가, 고르고 고른 듯 말했다.

"나중에 미래의 시어머니가 싫어하면 어쩌려고."

예? 미래의 시어머니요? 엄마 본인이 싫은 것도 아니고, 미래의 시어머니요? 엄마는 딸의 타투를 두고 마냥 꽉 막힌 부모는 되기 싫은 마음, 그러나 딸이 한 일이 사회적으로는 손가락질 받을 수 있는 일임을 설명하는 방식으로 '미래의 시어머니'를 데리고 왔다. 엄마는 내 타투를 매개로 두 가지 생각을 들켰다. 1) 딸이 언젠가 결혼하리라는 실낱 같은 희망을 품고 있다(나는 비혼주의자다). 2) 엄마는 타투에 편견이 있다. 완전히 쿨한 엄마 되기도, 하고 싶은 말은 하는 솔직한 엄마 되기도 실패한 채로 엄마는 설거지를 했다. 친척들 볼 때만 좀 가리라는 말을 작은 목소리로 읊조리면서.

그 후 두 개의 타투를 더 새겼다. 하나는 쇄골 아래에, 하나는 왼팔 상완 안쪽. 첫 타투를 할 때 타투이스트가 해준 말이 있었다. 어디에 타투 하나 있으면 좋겠다는 생각보다는 하고 싶은 문구나 디자인이 명확할 때 타투를 해야 후회하지 않는다고. 그리고 글씨체를 고르는 과정에서 내가 단톡방 친구들에게 의견을 묻자, 다수결로 고른 디자인을 몸에 새기는 건 절대 하면 안 된다고 했다. 결국 나는 온전히 내가 원한 것들을 새겨넣었다. 평범하고 사소한, 그래서 소중한 현실을 쓰되 여행하듯 살자는 마음을 담아서 직접 디자인한

펜촉 아트 하나를 새겼고, 상완에는 평생 직업의 호칭이
바뀌더라도 늘 유지하고 싶은 정체성을 새겼다.

　헤테로 여성인 내게 타투를 갖는다는 것은 생각보다
많은 것을 의미했다. 타투가 가진 속성, '태어나서 갖고 있던
몸 일부의 오염', '돌이킬 수 없는'은 여성과 결합하는 순간
일부 이성애자 남성에게 굉장한 절망감을 주는 듯했다.
겨울에 만난 사람들은 어쩌다 팔목을 보면 흠칫 놀라 내내
그 이야기만 했고, 어느 여름에 소개팅에서 만난 사람은
내가 자리에 앉자마자 일어날 때까지 내 쇄골에 있는 타투에
시선을 두고 있었다. 마치 딸의 타투를 바라보면서 왜 그런 걸
했느냐고 타박도 못 하고 미래 시어머니를 소환한 엄마처럼,
그는 순수하게 호기심을 드러내지도, 그렇다고 타투를 개의치
않지도 못했다. 누군가는 내 타투를 경유해서 자신의 쿨함을
전시하기도 했다. "저 타투 한 여자 되게 좋아하거든요. 그런
거 이해 못하는 남자들 이해를 못 하겠더라." 내 몸에 고정된
것을 두고 각자가 자기소개를 했다. 그 덕분인지 타투를 한
이후 나와 결이 맞는 사람들을 더 잘 만났다. 누군가의 특징을
그리려니 하거나 혹은 호기심에 솔직할 줄이라도 아는 것,
타투는 내게 그런 사람을 빠르게 만날 수 있도록 시간을
아껴줬다.

　때로는 타투 덕에 스몰 토크가 시작되기도 했다. 타투
뜻을 묻는 것이 무례라는 사람도 있지만, 개인적으로 나는
괜찮았다. 나아가서 나는 타인의 타투 뜻을 궁금해하는 사람
혹은 무던한 사람 모두 좋아하지만, 그보다 더 좋아하는
건 "혹시 타투 뜻 여쭤보는 거 실례인가요? 제가 타투가
없다 보니까 뭐가 매너인지 잘 몰라서요." 하고, 자신의

호기심에 솔직하되 그걸 드러내는 것이 무례인지 여러 번 짚는 사람이다. 자신에게 없는 특질을 가진 사람을 만날 때, 당사자성이 없는 스스로를 여러 번 돌아보고 다정하려 노력하는 사람들을 좋아한다.

첫 타투를 한 지 7년, 어떤 것은 여전히 마음에 들고 어떤 부분은 조금 바꾸고 싶다. 하지만 정확히 말하자면 오랜 시간을 함께하면서 남은 그 보풀 같은 거슬림도 마음에 든다. 내 몸이 쪼글쪼글해져 있을 때 이 타투는 어떤 모습으로 남아있을지도 궁금해진다. 몸에 새겨진 순간 내 몸의 일부인 타투가 타인의 눈에 어떻게 보이든, 또 세월과 함께 어떻게 변형되든 잘 받아들이고 동행할 수 있기를 바라며.

덧. 타투이스트의 일반직업화를 지지합니다.

"현재가 새겨져
매일 눈으로 각인되고 영원히 남는다는 것
자체가 흥미로운 일로 느껴졌다.
나중에 가서 부끄러우면 부끄러운 대로
괜찮겠다고, 삶이 언제는 내가 원하는 것만
나한테 남더냐 싶었다."

나도 되게 보통 사람인데.

지향진
83년생, 바텐더

인터뷰 요청을 받았을 때 어떤 생각이 들었는지 궁금하다.

다른 사람들이 어떤 이야기를 하는지 궁금했다. 타투를
보면 반감을 품는 사람도 있고, 궁금해하기도 한다. 나는
질문을 받으면 항상 대답하기가 어려웠다. 사람들의
생각이 알고 싶다.

타투를 한 계기가 무엇인가.

내 답에서 나이가 느껴질 수 있다. 더네임이라는 가수를
아나. **발라드 가수 아닌가.** 맞다. 그때는 뮤직비디오가
화려하던 시절이다. 거기에 전도연이 나왔는데, 귀 뒤에
도마뱀 무늬 타투를 하고 나왔다. 그걸 봤는데 너무
멋있었다. 그때 나는 20대였고, 나중에 타투를 하면 저런
게 어떨까 생각했었다. 그 후로 10년 가까이 생각만 하다가
남들과 상관없이 나에게 의미 있는 것을 새기자는 마음이
생겨서 33살에 타투를 했다. 나는 사진을 잘 안 찍는다.
여행에서도 사진을 잘 안 찍는데 찍어도 소소한 것들,
예를 들어 귀여운 로고 같은 걸 찍는다. 기억이 단편적이고
기록이 단순한 것 같아 여행을 타투로 남기게 됐다. 타투를
하다 보니 욕심이 생겨서 여행과 관련 없는 것도 한다.

처음부터 타투에 거부감이 없었던 것 같다.

10대 땐 있었다. 나는 지방에서 서울로 올라왔다.
어머니가 시장에서 일하셔서 시장 사람들을 많이
알았다. 어릴 때 우리 동네에서 타투를 한 분들은 젊을
때 소위 놀았거나 깡패였던 경우가 대부분이었다. 어느
집 자식이 정신 차리고 열심히 살고 있다고 하면 꼭
팔에 문신이 있었다.

주변의 인식이 걱정되지 않았나.

가족들하고 떨어져 살아서 가능했던 것 같다. 집에 갈
때 여름인데도 긴팔을 입었다. 우연히 조카가 내 타투
사진을 봐서 가족에 오픈됐다. 집에서 꼭 한 명쯤은
하고 싶은 대로 하고 사는 자식이 있지 않나. 그게
나였다. 그래서 별말 없었던 것 같다. 주변에서도
'너라서 그래.' 같은 반응이었다.
지금은 회사에 다니는데 40, 50대 여자분들은 내
자식이 아니니까 괜찮지 내 자식이면 안 된다고 한다.

기획 의도를 자세히 듣고 싶다. 이 책을 만드는 이유가
뭔가.
**나는 타투가 없다. 이 책을 함께 만드는 친구는 타투를 가지고
있는데, 다른 사람들의 타투를 보면 늘 그 이야기가 궁금했다고 한다.
우리는 어떤 문제 제기를 원하는 것이 아니라, 사람들이 타투에 대해
공격적이거나 방어적인 태도 없이 이야기하고, 또 들을 수 있으면
좋겠다는 생각을 나눴다. 나는 다른 사람들의 타투에 별 관심이 없다.
'친구가 오늘 무슨 옷을 입고 나왔다.' 정도의 인상이다. 그래서 이**

이야기를 함께 할 수 있다고 생각한다. 누군가의 취향에 가타부타 말할 필요 없지 않나. 좋고 나쁨의 문제가 아니다.

기획 의도를 들어보니 내가 타투를 쉽게 설명하지 못한 이유는 어쩌면 방어적인 태도 때문 아닐까 싶다. 나에 대한 만족도는 있지만 타인이 어떻게 생각할까에 대한 확신이 없었던 것 같다.

여행 타투만 하다 보니 외국 관련한 것만 있어서 좋아하는 무궁화가 마침 떠올라 새기기도 했다. 그걸 보고 애국자라는 사람도 있었다. 그런 의도가 아니었는데 말이다. 모든 걸 다 설명할 수 없는데 의미가 다르게 전달되기도 하니 나를 보호하기 위해 대충 에둘러 이야기하게 되었던 것 같다.

보통의 사람들이 하지 않는 걸 하면 자유롭다거나 개성 있다, 특이하고 강해 보인다고 한다. 나도 되게 보통 사람인데, 그런 시선이 부담스럽다. 취미로 받아들여지는 게 맞지 않나 생각한다. 성형이나 시술, 교정도 자기만족 아닌가.

여행 도안들에 어떤 의미가 있나.
그 외의 도안들도 어떻게 고르게 됐는지 듣고 싶다.

나는 대부분 그림이나 문구를 골라서 직접 요청한다. 타투이스트가 올리는 도안을 보고 받은 적도 있긴 하다. 첫 타투는 대만 온천에서 화상을 입고 나서 했다. 가리기 위한 것이 아니라 그 화상이 어디에서 생긴 건지 비행기와 함께 위치를 새겼다.

일본, 라오스 여행에서는 그 나라 언어로 타투를 했다.

홍콩은 국기가 꽃인데 그 꽃의 의미가 좋아서 했다.
나한테 의미 있고 내가 좋아하는 것을 새기는 게 좋다.
남에게 보이는 거지만 내 만족감, 그게 더 크다.

타투를 새기고 새로 겪은 경험도 있나.

나는 여러 직업을 거쳤는데 타투를 하고 바텐더로도
일했다. 바텐더를 하는 동안에는, 특히 여성분들에게,
멋있다는 이야기를 많이 들었다. 주변에 친한 사람들은
남자아이가 많은데, 여자 친구들에게 인기 많아진
기분이 새롭고 좋았다. 바텐더라는 직업 덕도 있겠지만
타투도 한 몫 한 것 같다.
또 여행 타투는 거의 다녀온 뒤에 했는데 라오스는
가기 전에 타투를 했다. 라오스 말로 평화라는 단어를
새겼다. 라오스 여자분들이 그걸 보고 이 말 되게 좋은
뜻이야, 영어로 걸스 파워라며 좋다는 제스처를 막
해주었다.

좋은 경험 같다. 여행지의 무언가를 가지고 방문한다는 것이 신선하다.
타투를 새기고 본인에게도 변화가 있었을까.

불면증 약이랑 신경 안정제를 먹은 지 반년 정도
됐다. 처음 약을 먹기 시작할 즈음에는 의사 선생님이
걱정할 정도였다. 그 기간 동안 타투가 더 늘었는데,
그때 염색도 하고 하나씩 내가 원하는 것들을 하다
보니 어느 순간 선생님이 내가 편안해 보인다고 했다.
사회의 틀과 관계없이 내가 하고 싶은 것을 하는 것이
편안함을 느끼는 계기 같다. 나는 아직 내가 불안한데

선생님은 내가 안정적으로 보인다고 했을 때, 이런 변화가 도움이 된 게 아닐까 싶었다.

타투에 대한 인식이 어떤 것 같나.

아직은 좋지 않게 보는 건 확실하다. 타투를 좋아하지 않는 사람에게 제일 많이 듣는 말 중 하나는 피부도 변할 텐데 나이 먹으면 어쩔 거냐는 거다. 나는 타투와 같이 나이 먹는다고 생각한다. 같이 살찌고, 같이 살 빠지듯이. 나는 아무래도 좋지만 그래도 나쁜 인식이 사라지면 좋겠다. 비용이 더 들더라도 합법화가 되면, 타투이스트나, 타투를 받는 사람에게 안전한 환경이 될 거다.

더 하고 싶은 이야기가 있을까.

타투는 그냥 타투로 봐줬으면 좋겠다. 한번 해보라고 할 수도 없지만, 그만큼 하지 말라고 할 수도 없는 것이다. 타투는 나를 아름답게 만들어주는 것 같다. 씻고 나오면 피부도 좋아 보이고 내가 예뻐 보이지 않나. 나한테 잘 어울리는 립스틱을 발랐을 때 기분 좋아지듯이 타투를 보면 기분이 좋아진다. 타투에 대해서 이만큼 깊게 이야기 나눠본 적이 없는 것 같다. 이야기 나눌 기회가 생겨서 좋다. 지금 대화를 나누며 나도 내 생각을 새롭게 깨닫고 있다.

비가역적인 일을 하고 싶어졌다.

연옥

92년생, 프리랜서

각각의 타투를 선택한 이유가 궁금하다.

첫 타투는 일 년 동안 고민했다. 그런데 나만 아는
의미로 잘 안 보이는 곳에 하니까 허무했다. 두
번째는 큰 의미 없이 잘 보이는 곳에 있으면 좋겠다고
생각했고, 발목에 고양이와 꽃을 새겼다. 이 타투는 큰
의미 없고 그냥 예뻐서 했다.
로스쿨을 다니다 졸업을 1년 앞두고 자퇴했다.
마카롱을 굉장히 좋아하는데 로스쿨을 다니는 동안
거의 먹지 않았다. 너무 바쁘고 힘들어서였다. 학교를
그만두고 현재의 행복을 유예하지 말자는 생각으로
마카롱을 새겼다. 손목에 새긴 이유는 항상 보이는
자리에 두고 의미를 되새기기 위해서다.
목덜미의 타투는 호랑이다. 컬러 타투를 여러 번 하고
보니 흑백으로 하고 싶어졌다. 몸의 중심을 잡아주는
부위라고 생각해 목 중간에 했다. 타투이스트분이
반대를 하셨는데, 너무 아플 것이고 목을 움직이면
도안도 따라 움직이기 때문이라고 했다.

타투를 받게 된 계기가 있나.

인스타그램에서 타투 사진이나 도안을 많이 봤다.
어느새 타투이스트분들이 올리는 타투가 내 피드에

계속 노출되더라. 처음에 보고는 '예쁜데... 내가 할
수는 없겠지.'라고 생각했다. 영구적으로 남는 것이
큰 고민이었다. 그런데도 한 이유는 살면서 영구적인
것을 해본 적이 없었기 때문이다. 잉크를 주입해서
영구적으로 남는, 비가역적인 일을 하고 싶어졌다.
내 몸을 내 선택으로 바꿀 수 있는 것은 살을 빼는 것
정도다. 돌이킬 수 없는 큰 선택, 내 몸을 내 선택으로
바꿀 수 있다는 것이 매력적으로 느껴졌다.

주변의 반응은 어땠나.

예쁘다고 한 사람들은 별로 친하지 않은 사람들.
(웃음) 조금 더 가까운 사람들은 "너 그거 여름에 파인
옷 입으면 어떻게 할 거야?" 혹은 "너 싸 보여."라고
할 정도였다. 쇄골의 타투에는, "너 되게 의외다."라는
말을 하더라.
회사에 다닐 때는 반창고를 붙이고 다녔다. 처음에는
사람들이 파스인 줄 알고 "신입이 고생하네."라고
하고, "발목은 접질렸나." 물었다. 퇴사를 결심하고서는
떼고 다녔다. 의외라는 반응이 많았다. "공부도 많이
했고 착실하게 살았을 것 같은데."라고 하더라. 그때
타투 때문에 사람들의 평가나 반응이 많이 바뀌는 걸
체감했다. 회사 사람들이 내 뒤에서 말이 많았다고
들었다. "목에 고양이 있는 애"라고들 했다더라. 퇴사를
할 것이기 때문에 크게 마음에 두지는 않았지만,
조금이라도 실수가 있다면 사람들이 더 크게 뭐라고
할 것 같았다. 또 "너는 결혼 생각이 없냐.", "부모님이

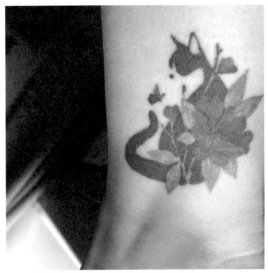

뭐라 안 하냐."라는 말을 많이 들었다. 나의 선택인데,
다른 사람들이 내 미래까지 미리 걱정을 하더라.

타투를 새기고 겪은 변화가 따로 있었나.

나의 혼삿길을 노골적으로 걱정해주는 사람이 늘었다.
그전에는 "쟤는 남자친구는 있나." 정도였다면, 타투가
있다는 걸 알게 된 후에는 "너 남자친구가 뭐라고 안
해?" 혹은 "남자들이 그런 거 안 좋아할 텐데."라고
말하는 사람이 늘었다. 그 사람들이 지적할 권리가
생긴 것처럼 말하는 게 신기했다.

회사에서 신입일 때는 조금만 잘못해도 불려갔는데,
타투까지 보이게 되니 '내가 실수했나?' 하는 생각까지
했다. 그때는 주변 사람들의 반응 탓에 생각이
많아졌던 것 같다. 나는 달라진 게 없는데. 지금은
단체에 속하지도 않고, 말하고 싶지 않은 사람과
이야기할 필요가 없으니 바뀐 것이 많다.

가끔 타투가 있다는 사실조차 잊는다. 그게 좋다.
볼 때마다 예쁘고 사랑스럽다고 생각하지는 않게
되었지만, 몸의 일부고, 함께 세월을 보낸 친구 같다.

타투에 대한 본인의 관점이 듣고 싶다.

의미가 있어도 되고, 없어도 되고. 자신이 좋으면
된다고 생각한다. 타투를 할 때 평생 가져간다고
생각하니 첫 타투에는 의미 부여를 많이 하는 것
같다. 중요한 날짜나 가족에 관한 것들. 그런데
의미가 없다고 굳이 평가절하 하지 않았으면 좋겠다.

후회하더라도 많이들 그냥 가지고 산다. 편안하게
안고 가는 것이다. 나도 그냥 예뻐서 했다가 조금은
후회하는 타투도 있다.

타투를 하고 인식 변화도 있었나.

타투를 하기 전이나 후를 비교한다면, 이전에는
"타투하면 후회할 거다."라고 말한 사람들의 생각이랑
비슷했다. '부모님이 뭐라 안 하나?', '후회하지 않을까?'
라고 생각했다. 주변에 타투를 한 친구가 거의 없기도
했다. 타투는 예술 하는 사람들 것으로 생각했다.
막상 하고 몇 년이 지나니까 그때 의미 있다고 생각한
것이 의미 없어지기도 한다. 후회하던, 생각보다 더
마음에 들던, 오히려 내 선택을 받아들이게 된다.
타투를 대하는 나의 자세뿐만 아니라 삶에서의 다른
것들에도 비슷하게 생각한다. 되돌리기 힘든 선택을
받아들이는 것. 타투를 할 때처럼 '돌이킬 수 없지
않나.' 생각하는 일도 있지만, '몸에 남는 것도 아닌데
뭐.' 하고 넘기기도 한다.

"'내가 실수했나?' 하는 생각까지 했다.
그때는 주변 사람들의
반응에 대한 리액션으로
생각이 많아졌던 것 같다.

나는 달라진 게 없는데."

"타투 있는 멋진 할머니가 되는 거지 뭐."

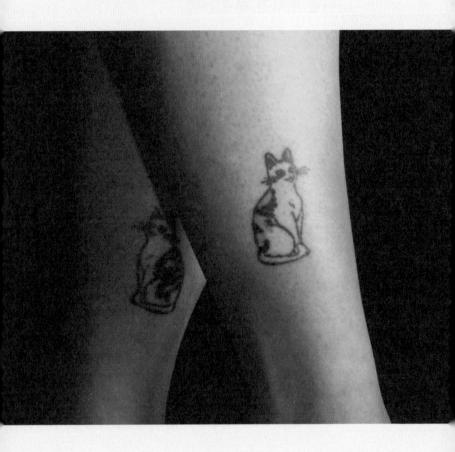

유정
82년생, 프리랜서

어떻게 타투를 하게 됐나.

첫 타투는 서른 살이 되던 해에 했다. 서른이 되면
여자로는 생명이 끝난다고들 말했지만 나는 그렇지
않다고 생각해서 타투를 했다. 가장 좋아하는 동물이
고양이라서 나만의 부적처럼 고양이 도안을 골랐다.
타투는 함께 나이를 먹어간다는 점에서 선택했다.
타투이스트분께서는 타투가 지금 모습 그대로
유지되는 것이 아니라 관리 방식에 따라서 바뀌어 갈
거라고 말씀하셨다.

각각의 도안이 가진 의미가 있나.

두 번째는 단검과 펜을 섞은 모양의 타투다. 칼끝이
만년필 펜촉처럼 생겼는데, 사람이 서 있는 모습처럼
도안을 디자인해 주셨으면 좋겠다고 부탁드렸다.
어려서부터 작가가 되고 싶었고, 글을 쓰는 직업을
가진 지금도 작가가 되기 위해 노력한다. 나를 방어할
힘을 주길 바라는 마음을 담아 펜과 칼을 함께 새겼다.
고양이 두 마리와 함께 산 지 11년이 됐고, 동반자라고
생각한다. 고양이를 키운다기보다는 룸메이트이자
함께 일상을 살아가는 친구들이기에 '같이 잘
살아보자.'라는 생각으로 각각 양쪽 다리에 하나씩

새겼다.

또 귀 뒤에 꿀벌 모양과 알파벳 대문자 'B'를 심플하게
새겼다. 프리랜서 생활은 일벌처럼 일만 하는 것에
자조감이 들기도 하고 꿀벌처럼 달콤한 순간도 있다.
'Be'라는 단어처럼 무언가 '되다'라는 뜻도 있고,
사랑하는 사람 이름에도 'B'가 들어간다.

주변에서는 어떤 반응이었나.

직장인일 때 타투를 했다. 타투가 흔하지 않을
때다. 조금씩 패션으로, 표현의 도구로 쓰는 사람이
생겨나고 있었다. 있는지 없는지 알지도 못하는 사람이
절반이었고, 아는 사람들은 어떤 그림인지 궁금해했다.
가족과는 의견 충돌이 있어서 타투를 숨겼다. 들켰을
땐 지워지는 거라고 답했다. 지인들은 "안 아팠어?"
묻는 반응이 대부분이었다. 목덜미 쪽에 있어서
직장에서 혼자 약을 바르기 힘들었는데, 직장 동료가
옥상에서 약을 발라주면서 "잘됐네." 하던 때가
떠오른다.

또래 중에 타투를 가진 분이 계시는가.

주변에서는 본 적 없다. 대체로 나보다 나이가 어린,
많아 봐야 30대 중반 정도가 한 것은 봤다. 또래 중에는
미용을 위한 눈썹이나 아이라인 문신을 하는 사람밖에
없다. 친구들은 예쁘다는 반응이고, 해보고는 싶은데
겁이 난다고들 한다. 몸에 새겨지는 것, 지워지지
않는 것에 대한 인식이 아직 자리 잡지 않은 것 같다.

연예인이나 어린 친구들이 한 걸 보고 예쁘다고 생각하거나, 타투 스티커로 휴가지에서의 재미 정도로 느끼는 것 같다.

타투를 새기고 변화가 있었나.

사람들이 힘들 때 기부를 하거나 종교 시설을 찾는다고 한다. 심적으로 힘들 때마다 몸의 부적이라고 믿는 타투를 본다. 이 부적들이 나를 지켜준다고 생각한다. 무엇보다 한국에서는 아직 타투가 합법이 아닌데, 왜 합법이 안 된 걸까 싶다.

타투에 대한 자신만의 철학이나 인식 변화가 있나.

내가 만난 타투이스트분들은 철학이 모두 다르더라. 그것들이 각각 나에게 스며들어서 더 좋은 의미로 다가온다. 처음에는 한 타투이스트에게만 받으려고 했는데, 다양한 사람과 이야기 나누고 시간을 보내면서 나 자신이 변하는 것처럼, 다양한 타투이스트분의 철학이 나에게 넘어와서 또 하나의 나를 만드는 것 같다.

가족에게 처음으로 타투를 들켰을 때, 몸에 뭐 하는 짓이냐는 말을 들었다. 지금도 새로운 타투는 숨긴다. 나이가 들었을 때 타투들이 안 어울리면 어떡하나 싶었는데, 트위터에서 "타투 있는 멋진 할머니가 되는 거지 뭐."라는 말을 봤다. 그런 말이 힘이 된다. 무엇보다 타투에 대한 나 자신의 인식이 변했다. 예전에는 좀 무섭다고 생각했는데, 요즘에는 나와 다른

취향의 타투도 궁금하기만 하다.

더 하고 싶은 이야기가 있다면.

갑자기 작년 4월에 고양이 한 마리가 더 생겨서
세 마리의 고양이와 함께 살고 있는데, 이 친구를
새기려고 한다. 어떤 도안을 할까 고민하는 재미에 푹
빠져있다.

'다시 태어나도 당신의 딸로 태어나겠다.'

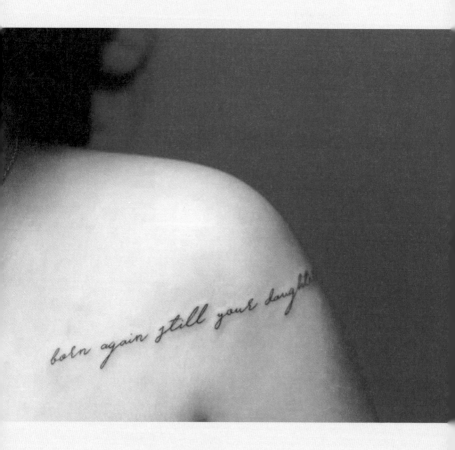

Olivia

95년생, 교사

타투를 한 계기와 해당 도안을 선택한 이유가 궁금하다.

쇄골 아래에서부터 팔까지 연결되는 레터링 타투가
있고, 발목에 발찌처럼 탄생화와 가족들 생일이
있다. 할머니께서 치매를 앓으셨는데 가족을 아무도
기억하지 못하고 기억이 소녀 시절에 머물러 계셨다.
치매가 유전이라고 해서 나도 그럴 수 있겠다는
생각이 들었다. 가족을 잊고 싶지 않아서 가족 관련
타투를 했다. 레터링은 '다시 태어나도 당신의 딸로
태어나겠다.'는 뜻이다. 레터링 타투는 아버지께서 먼저
하셨다.

아버지께서 먼저 하셨으니 별로 반대는 없었겠다.

오히려 아버지는 했으니까 너는 안 했으면 좋겠다는
식으로 말씀하셨다. 발목 타투가 어쩔 수 없이 보였을
때 "결국 했구나."라고 하셨다. 가족들이랑 술을
마시다가 쇄골 쪽 타투도 보이게 됐는데, 그때 아버지
눈시울이 붉어지시더라.

지인들의 반응은 어땠나?

대체로 반응은 극과 극인데, 다음에는 뭘 할 건지
묻기도 하고, 한 번 잉크를 묻히면 퍼지는 건 시간

문제라는 말도 들었다. 내가 타투를 한 이유를 알고
있으니 잘했다고 하는 친구도 있는 반면에 이제 그만
하라는 친구도 있었다.

직장은 이런 부분에 오픈된 곳이라 하든 말든 신경
쓰지 않지만, 교회에 갈 때는 꼭 긴 양말을 신는다.
교회는 보수적이다 보니 원래도 짧은 치마 같은
것을 지양해왔고, 타투도 그렇게 한다. 청년보다는
중장년층이 많은 교회라 그런 것도 있다.

타투를 새기고 새롭게 겪은 일이 있나?

한 번 하고 끝낼 줄 알았는데 다음엔 뭘 할까 고민하게
됐다. 다양한 의미를 가진 사람들도 있지만, 나는
가족에 대한 것을 많이 남기고 싶다. 타투가 하고 싶을
땐 옛날이야기라던지, 옛날 사진들을 고려한다. 당장
하지는 않겠지만 어떤 도안을 할지는 생각해본다.
중학생 아이들을 만나는 직업을 가졌는데, 아이들이 "
왜 했냐.", "아프지는 않냐." 묻는다. "나중에 나는 이런
걸 해야지."라는 식으로 말하는 건 염려된다. 나에게
영향을 받아서 집에 가서 이야기하면 어쩌나 싶은데,
다행인지 아직 컴플레인은 없었다.

타투에 대한 자신의 관점이나 철학이 있다면 말해달라.

타투를 하기 전에는 타투를 굉장히 안 좋아했다.
타투 한 사람들이 무서웠고, 받는 자체가 무섭다고도
생각했다. 절대 안 할 거라고 생각했는데, 계기로 말한
것처럼 할머니가 아프신 것을 보고 생각이 바뀌었다.

지금은 타투가 나의 조각이라는 생각이다.

내가 가진 타투는 가족과 관련이 있다. 어렸을 때부터 지금까지 나의 가장 친하고 가장 가까운 사람들인데, 막상 힘들 때 찾아가는 건 친구나 지인들이었다. 타투를 통해 갖고 싶은 마음은 살아가며 힘들 때 부정적인 것에 영향받지 말고, 나와 항상 함께하는 가족을 생각하는 것이다. 나에게 그런 의미를 계속해서 부여해주는 것이 바로 타투다.

더 하고 싶은 이야기가 있다면.

아버지, 어머니 모두 '여자'가 타투를 한다는 것을 반대하셨다. 타투를 한 뒤에는 티를 내지는 않으시고 '이 또한 네 결정이니 안고 가라'고 생각하시는 것 같다. 부모님 인식이 조금씩 바뀌는 것을 느낀다. 사회에서도 조금씩이나마 여성의 타투에 대한 인식이 나아지면 좋겠다.

만약 본인이 타투를 했는데 가족이 놀라거나 반대하는 경우, 나만의 팁이 있다. 자신의 진심이 담긴 편지를 써서 탁자에 둬보면 어떨까. 나는 쇄골의 타투를 들키고 나서 그렇게 했다. 그러면 당신의 진심을 알아주지 않을까.

"타투를 후회하지 않냐는
질문을 많이 받는다.
어떤 사람이 "살면서 후회할 일이
굉장히 많을 텐데,
타투도 그중 하나가 되는 것일 뿐."
이라는 말을 했다."

김예진

보이면서도 안 보이는 곳
: 이분법의 세상에서

김예진
글로 번역되지 못한 마음이 있다고 믿는다. 사람들의 이야기를
펼쳐 놓는 일에 관심이 많다.
정해진 양의 걱정을 채워야 결과가 나오는 사람. 움직이는 책방
북다마스 운영자.

"나는 타투, 딱 하나만 할 거야." 타투를 이미 몸에 새긴 지인들에게 말하면 열에 아홉은 '하나가 두 개가 되고 점점 더 늘어날 거다.' 말했다. 또, '첫 타투는 잘 안 보이는 곳에 하는 게 좋아.'라고 덧붙이기도 했다. 결론부터 말하면 그 모든 예상과는 달리 내 타투는 여태껏 단 하나, 마음만 먹으면 잘 보이는 손목에 자리 잡고 있고 큰 계기가 없는 이상 앞으로도 그럴 생각이다. 하지만 어느 정도는 그들의 기대에 맞게 했다고 볼 수 있는데, 타투 위치를 정할 때 잘 보였으면 하면서도 '잘 가릴 수 있는가?'를 고려했기 때문이다. 보이면서도 안 보이는 곳에 타투를 해야겠다는 생각은 모순인가. 오히려 잘 되었다.

　　태어나고 공부하고 첫 번째 직장에서 일하기까지 부모님 집에서 살았다. 타투를 하고 싶다고 마음먹었을 때, 부모님과 같은 집에서 생활하는 상황이라 '부모님께 말씀을 드릴 것인가?' 고민을 잠시 했지만, 우선 말하지 않고 저질렀다. '왜 그런 타투를 하고 싶은지.' 설명하고 싶지 않았다. 유형의 타투가 몸에 평생 남는다는 사실보다 그 무형의 의미에 대한 설명이 더 고될 거라 봤다.

　　'모순'이라는 글자다. 내 유일한 타투는. 그 단어는 어느 날부터 내 머릿속에 박혀서는 내내 나를 괴롭히거나 곱씹을

거리를 줬는데, 그러다가 타투로까지 이어졌다. 그 단어는 마침 좋아하는 책의 제목이기도 했다. 양귀자 작가님의 소설, 『모순』에는 이런 대목이 나온다.

> "한 번 더 강조하는 말이지만 이모부는 심심한 사람일지는 몰라도 절대 나쁜 사람이 아니었다. 돌출을 못 견뎌 하고 파격을 혐오한다고 해서 비난받아야 한다는 근거가 어디 있는가. 이모부 같은 사람을 비난하는 것보다는 이모의 낭만성을 나무라는 것이 내게는 훨씬 쉽다. 내 어머니보다 이모를 더 사랑하는 이유도 바로 그 낭만성에 있음은 어떻게 설명할 수 있을까. 바로 그 이유 때문에 사랑을 시작했고, 바로 그 이유 때문에 미워하게 된다는, 인간이란 존재의 한없는 모순……."
>
> - 양귀자, 『모순』중

소설에 등장하는 인물들은 주로 각각 대립하는 다른 인물과의 비교를 통해 서술된다. 가난하고 고생스러운 삶을 살아온 어머니와 부유하고 안락한 삶을 살아온 이모. 결혼 상대로서 조건이 좋지 않은 김장우와 조건이 좋은 나영규. 이런 식이다. 다소 이분법적인 그 세계관 내에서 던지는 물음과 결정은 많은 부분 내가 겪는 실제 세상과 닮아서 공감하면서도, 왜 의미들은 대립하는 것들 사이에서 설명되어야만 하는 걸까, 나는 오래도록 궁금했다.

우리 가족과 나는 교회를 오래 다녔다. 초등학교 때 친구 손에 이끌려 갔던 교회를 20년 넘게 다니면서 가족 모두를 전도한 장본인인 나는 가족과 달리 현재 교회에 나가지

않는다. 어느 순간, 많은 모순이 불편해졌기 때문이다. 견딜 수 없었던 건 절대적인 진리를 추구하는 줄로만 알았던 교회라는 집단에서 구성원들 각자 자기가 옳다고 생각하는 대로 진리를 변형해 실천하거나 이론화하고 있다는 사실이었다.

일부 교회 사람들은 이웃을 사랑하라는 하나님의 말씀을 따르자고 말하면서 누구보다도 타인을 혐오했다. 놀라운 건 다름 아닌 '말씀'에 근거해서 그렇게 했다는 점이다. 사랑하라는 말씀도 있지만, 율법을 지키라는 말씀도 있으니까. 율법대로 살지 않는 이웃에 대해서는 엄격한 잣대를 들이밀며 사랑보다는 손가락질을, 대의인 양 서슴지 않았다.

교회에서 성경의 모순을 꼬집으려 하면 더 큰 뜻을 이해하지 못하는 사람 취급을 받았다. 선과 악, 사랑과 심판, 삶과 죽음, 불행과 행복 같은 대립하는 단어들은 한 편 맞물려있어서, 모순도 '역설'로 이해될 수 있다고 했다. 하지만 지켜본바, 그 역설은 인간의 해석이라는 테두리 안에서 만들어졌다. 과연 그걸 절대적인 진리라고 할 수 있을까, 나는 머리를 갸우뚱하며 교회 밖으로 나왔다.

세상은 뭐 하나 딱 떨어지는 것 없이 복잡다단했다. 흑백으로 나눌 수 없는데도 논리를 펼치기 위해 편의상 그렇게 해야 할 때가 종종 있었다. 모순을 발견하고, 또 발견하면서, 내가 구축한 세계를 조금만 벗어나면 어떤 모순은 다른 무엇으로 재해석될 수도 있음을 알았다. 이제는 '그건 모순적이야!'라고 판단하기 전에 어떤 명제를 그저 이분법적으로 보고 있는 것은 아닌지 생각한다.

가령, 진부한 말, '사랑하니까 떠난다.'라는 말을 이제는 모순이라고 생각하지 않는다. 사랑은 얼마간 두려움을

내포하고, 에로스적인 사랑만이 삶 전체를 구할 수 없다는
걸 깨달았다면 얼마든지 사랑하는 사람을 떠날 수도 있는
것이다.

너무 특별한 사랑은 위험한 법이었다. 너무 특별한 사랑을
감당할 수 없어서 그만 다른 길로 달아나 버린 아버지처럼.
김장우에게도 알지 못하는 생의 다른 길이 운명적으로
예비되어 있을지 몰랐다. 지금은 아무도 알지 못하지만,
알아도 어떻게 할 수 없겠지만, 사랑조차도 넘쳐 버리면
차라리 모자라는 것보다 못한 일인 것을.
 - 양귀자,『모순』중

가족과 한집에 살 때까지만 해도 나는 교회에 잘 나갔다.
가정의 평화를 위해서였다. 모순 가득한 성경에 대한 환멸,
헤쳐 나가야 할 삶의 모순을 떠올리며 타투를 한 것이라고,
아직 신앙이 있는 부모님에게 설명하기는 왠지 쑥스러워 여태
타투를 숨겨 왔다. 숨긴다고 숨겼지만, 부모님은 언젠가 이미
내 타투를 본 적 있지 않을까, 싶기도 하다. 그렇다 해도 그건
들킨 것도 안 들킨 것도 아니다.
 "자! 이제 50년을 함께 갈 거다!" 타투이스트 선생님이 내
타투를 다 그려내고 처음 했던 이 말을 들었을 때야 비로소
나는 내 몸에 타투를 새겼다는 걸 실감했다. 50년이란 아마
죽기 전까지, 그러니까 '평생'을 달리 표현한 말이었을 것이다.
 타투만이 평생 가는 것은 아니다. 눈에 보이지 않는
기억들은 잠시뿐인 것 같지만, 마음 한편에서 평생 함께하는
것일지도 모른다. 지워지지 않는 첫사랑의 기억이라든가,

어떤 상처라든가, 습관이라든가 하는 것들처럼. 일상에서 겪는
소소한 일들도 지나고 보면 나에게 크고 작은 영향을 줘 왔다.

　　모순이라는 단어를 굳이 몸에 새긴 이유는 오히려
마음에는 덜 새기기 위해서였던 것 같다. 괴로운 그 단어를 좀
더 가볍고 대수롭지 않게 여기고 싶었다. '이건 해결해야 할
숙제 같은 게 아니라 자연스러운 것일지도 몰라, 적어도 이젠
이걸로 누구를 공격하지는 않겠지'라는 생각, 다소 게으른
긍정으로.
　　여전히 그런 두려움은 있다. 모든 걸 긍정하다 보면,
아무것도 긍정하지 못하는 때가 올지도 모른다는 것. 정반대의
문장은 때로 너무 긴밀히 맞닿아 있고 그 이유는 늘 모호하다.
나는 겨우 물음 하나를 던질 수 있을 뿐. 모든 걸 긍정하는
것과 아무것도 긍정하지 못하는 것과 모든 걸 부정하는 것과
아무것도 부정하지 못하는 것은 다른가, 같은가.
　　집요함을 그만두는 건 경계를 모호하게 만들고 마음 편히
위선적인 인간이 되겠다는 말일까, 그렇다면 부끄럽지만, 그게
실은, 얼마간 나다.

잘못했다고 생각하지 않는데도
숨기게 되는 이상한 상황

지윤

95년생, 교사

타투를 한 계기가 궁금하다.

타투가 두 개 있다. 하나는 함께 사는 고양이고 하나는 책이다. 몸에 남는 것이라 나에게 의미 있고 소중한 것을 하고 싶었다. 고양이는 나와 함께 사는 시간이 짧을 것이다. 타투를 해야겠다는 생각보다는 고양이와 더 많은 시간을 가지고 싶다는 생각으로 타투를 선택했다. 한 번 해보니 나에게 의미 있는 것을 새기는 것도 좋겠다고 생각해서 책을 두 번째 타투로 골랐다.

책은 어떤 의미가 있나.

최근에 책을 출간했다. 다른 본업을 가지고 있지만 쓰는 사람이라는 정체성을 갖고 싶었다. 앞으로 계속 책을 만들지는 모르겠지만, 스스로를 쓰는 사람이라고 생각하는 게 의미가 있다.

타투를 새긴 뒤 주변의 반응은 어땠나.

부모님은 "지워지는 거냐.", "평생 남는 거냐."라며 엄청 싫어하셨다. 나는 몸에 평생 남는 걸 알고 했고, 내가 괜찮으면 된다면 생각했는데, 부모님이 상의도 없이 그럴 수 있냐고 격노하셔서 의아했다. 타투를 하고 나서 타투에 대한 인식이 굉장히 안 좋다는 생각이

들었다. "타투 있어? 그렇게 안 봤는데?"라고 한다.
직업이 교사인데 아이들이 "선생님 이거 뭐예요?"라고
물어도 "이거 타투야." 할 수 없다.
숨기고 싶지 않지만 아직 합법화되지 않아서
조심스럽다. 잘못했다고 생각하지 않는데도 숨기게
되는 이상한 상황이다.

교사라는 직업상 문제가 되지는 않나.

확실하게는 모르지만, 임용에 결격 사유가 될 수도
있다고 들었다. 그래서 너무 눈에 띄지 않는 부위에
했다. 학생과 보호자는 나와 다른 생각을 가질 수 있고,
논쟁거리가 될 수 있으니 조심한다. 드러내지 않으니
아직 문제는 없다.

타투를 새기고 변화가 있었나.

부정적인 점이라면 타투가 나를 본의 아니게 드러낼
수 있다는 것이다. 예를 들어 운동하고 사진을 찍어
공유한다면 얼굴을 가려도 누군가 타투로 나를 알아볼
수 있다는 생각이 들었다. 타투가 안 보이게 올려야
한다. 그런 걸 걱정해야 한다는 것 자체가 답답하다.
좋은 점은, 고양이 타투를 새겼을 때 심적으로 어려운
시기였는데 고양이와 함께라는 생각을 하니 좋은 것을
더 많이 보여주고 싶다는 생각이 들었다. 부정적인
상황이지만 소중한 존재와 함께 있다는 느낌이 마음을
다잡는 데 도움이 됐다.

직업이 교사인데 아이들이 "선생님 이거 뭐예요?"라고 물어도 "이거 타투야."라고 할 수 없다. 숨기고 싶지 않지만, 아직 합법화되지 않아서 조심스럽다. 잘못했다고 생각하지 않는데도 숨기게 되는 이상한 상황이다.

더 하고 싶은 이야기가 있다면.

남성의 타투보다 여성의 타투에 반응이 더
호들갑스러운 것 같다. 여성과 남성의 흡연이 다르게
인식되는 것과 비슷하게 느껴진다. 남성이 가지고 있을
때보다 여성이 가지고 있을 때 이상한 소리를 훨씬
많이 듣는 것 같다. 그래서 이 책의 이야기가 기대된다.

나이가 들어서도 부끄럽지 않을 기록

슬기
00년생, 은행원

타투를 한 계기가 궁금하다.

어머니가 타투가 많으시다. 어릴 때부터 자연스럽게
접했고, '하고 싶으면 하는 것'이라는 인식을 가지고
컸다. 스무 살이 지나면 하고 싶었고, 꼭 하고 싶은
도안이 생기길 기다렸다. 스물한 살에 해바라기가
떠올랐다. 좋아하는 꽃이고, 레터링을 함께 넣었다.
레터링은 나에게 크게 와닿았던 말인 '걱정하지 마'를
영어로 'don't worry'라고 적었다.

1년에 하나씩은 하고 싶었는데, 딱히 생각나는 게
없어서 그건 어려웠다. 나는 키워주신 할머니께 애틋한
마음이 있었는데, 할머니가 돌아가시고 마음이 안
좋았다. 호랑이띠셨던 할머니를 기억하기 위해 심장 쪽
쇄골 아래에 아기 호랑이를 새겼다.

혹시 어머니와 관련된 에피소드가 있나.

어머니 등에 용이 있고, 배에는 연꽃, 어깨에 나비가
있으시다. 나비는 어머니와 아버지의 커플 타투인데,
배나 등에 있는 타투는 내가 생각하기엔 너무 크고
화려하다. 타투를 하신 이후로 대중목욕탕을 못
가신다. "왜 못 가?"라고 물어보면, "나는 괜찮은데,
남들이 어렵게 본다."라고 하신다. 내가 어렸을 때

어머니와 함께 목욕탕에 가면 사람들이 이상하게
쳐다봐서 나에게까지 피해가 되지 않을까 싶으셨다고
한다. 그 후로 꼭 복대를 차셨다.

탕에 들어가려고 하면 못 오게 한다는 사람이
많았다고 한다. 최근에는 복대를 차고 들어갔는데 그
목욕탕에서는 복대를 차면 안 된다고 해서 뺐더니 다들
더 놀랐다고 한다. 다들 "왜 저렇게 하고 다니지."라는
식으로 수군대고, 심지어는 관리자가 탕에 들어가지
못하게 해서 결국 그분이랑 싸우고 씻고 나왔다고
하셨다. 텃세였다고 한다. 우리 동네 목욕탕에서는
이런 사람을 받을 수 없다고. 어머니는 싫으면 너희가
가라고, 결국 이기고 오셨다고 한다. 어머니 체구가
작으시기도 하고, 그런 사람들이 짜증 나서 잘 안 가게
된다고 하셨다.

주변 반응은 어땠나.

고객을 직접 상대하는 직업이고, 유니폼을 입는다.
타투가 보이면 안 된다는 암묵적인 룰이 있는데, 팔의
타투가 살짝살짝 보이면 다들 신기하게 본다. 회사에
타투를 가진 사람이 없기도 하다. 그 안에서 가장 어린
편이라 그러려니 하는 것 같긴 하다. 두 번째 타투를
했을 때는 "또 하니?"라고들 했다. 어머니도 나중에
애를 키우게 된다면 쇄골 아래에는 좀 위화감이 들 것
같다고 하셨다. "왜 거기 호랑이가?"라고들 하는데,
막상 보고 들으면 그러려니 하는 것 같다.

타투에 대해 어떻게 생각하나. 막상 해보니 생각과 다른 점도 있었나.

씻거나 옷을 갈아입을 때 스스로 볼 수 있는 부위다
보니, 힘들고 할머니가 보고 싶을 때 애틋한 마음이
든다. 새기고 나서 마음가짐을 단단히 하게 됐다.
나중에 내 자식이 한다고 해도 찬성할 것이다. 본인이
어떤 생각이 있어서 하는 거라고 생각한다. 종이에
쓰고 것이나 어떤 방식으로 기록하는 것보다 더 의미
있는 일이라고 생각한다. 어머니와 아버지 모두 가지고
계셨기 때문에 나에게도 중요한 것이 있다면 남기고
싶었다. 후회하지 않냐고 많이들 묻는데, 후회하지
않는다. 나에게 있어 매우 큰 사건들을 새긴 것이기
때문이다. 그런 순간들을 잊지 않고 상기해서 원동력을
갖고자 기록한다. 지우고 싶지 않고, 나이가 들어서도
부끄럽지 않을 기록들이다.
타투가 많으면 양아치 같다고 생각하는 사람도 많은
것 같다. 타투가 있다고 하면 나와 안 어울린다고
생각하는 사람도 많다. 반대로 하고 싶은데 무서워하는
사람도 많은데, 쉽게 접해도 되는 하나의 문화라고
생각한다.

더 하고 싶은 이야기가 있나.

어머니 손목에 타투가 있는데, 그게 보기 좋았고
직업이 허락한다면 손목에 하고 싶다. 보수적인 조직에
있다 보니 그렇게는 할 수 없어서 팔에 했다. 타투가 내
눈에 보였으면 좋겠다고 생각하는 편이라, 보이지 않는
곳에 한 것이 아쉽다.

타투가 있다는 것을 알 때와 모를 때 사람들의 눈빛이
달라진다. 그럴 때 속상하다. 나에게는 크게 마음을
먹고 잊고 싶지 않은 기억을 새긴 것인데 말이다.
외국에서는 더 많이들 하는데, 한국에서는 아직 어려운
것 같다. 의도가 잘못 받아들여지는 것이 속상해서
인식이 바뀌었으면 좋겠다.

타투를 하고 나서 엄마로서
더 씩씩하게 흔들리지 않고 살았다.

현
66년생, 자영업

타투를 하게 된 계기가 궁금하다.

18년 전에 이혼하면서 마음에 큰 변화가 일었고,
기회가 닿아서 했다. 등에 용 타투가 있다. 마음이 좋지
않은 시기였는데, 아들과 딸이 둘 다 용띠라서 했다.
종교가 불교라 배에 연꽃을 새겼고, 처음에는 지금처럼
큰 타투가 아니라 작은 타투를 하려고 했다. 손목에도
연꽃이 있는데, 어린 나이에 삶을 포기하려고 했었던
상처가 있다. 그걸 안 보이게 하기 위해서 연꽃으로
가렸다. 어깨의 팅커벨 타투는 이혼하기 전 남편도
타투에 관심이 많아서 함께 한 것이다.

타투를 처음 할 때 거부감이 있거나 주변 시선이 걱정되지는 않았나?

처음에는 등에 작은 타투를 해서 거부감이 없었다.
배에 크게 연꽃을 새길 때는 '내 나이 마흔에 남에게
보이기는 좀 그렇겠구나.'라는 생각을 했다. 내가
원해서 한 것이라 지금까지도 전혀 후회하지 않는다.
그런 도전을 할 땐 나 자신에게 화가 나 있기도 했고,
그것을 표현한 것이기도 하다. 지금은 백 퍼센트
만족하고, 누가 뭐라 하든 괜찮다. 특히 손목의 것은
하기 잘했다고 생각한다. 흉터에 타투를 많이들 한다.
이 흉터가 크고 안 예뻐서 사람들 앞에서 손목을

감추곤 했는데, 타투를 하고 나서는 괜찮아졌다.

타투를 새긴 뒤 주변의 반응은 어땠나?

나이가 있다 보니 주변의 시선이 굉장히 안 좋았다. 시골에 살고 있어서 더 심한 것 같기도 하다. 수영장을 다니는데 샤워를 안 하고 수영만 하고 집에 와서 샤워를 했었다. 그런데 옷을 갈아입으면서 타투가 좀 보였나 보다. 사람들이 이상하다고 생각했는지, 다닌 지 열흘 정도가 지났을 때 관계자가 환불해드릴 테니 그만두라고 말하더라.

타투를 새기고 나서 겪은 변화가 있나.

나 자신에게 많은 자신감이 생겼다. 홀로서기를 하면서 심적으로 힘들었고, 그 후에 타투를 3개월에 걸쳐 새기면서 물리적으로도 너무 아팠다. 골반 쪽은 특히 아팠다. 그런데 그 고통을 다 이겨내고 나니까 더 괜찮아진 것 같았다.

내가 선택한 거라 불편하기는 해도 한 번도 후회한 적 없다. 타투를 하고 나서 엄마로서 더 씩씩하게 흔들리지 않고 살았다.

딸이 스물세 살에 타투를 하고 싶다고 했을 때, 나는 큰 타투를 하긴 했지만 딸은 작게 하는 게 좋을 것 같았다. 큰 것은 하지 말라고 하게 되더라.

타투에 대한 자신의 관점이나 철학이 있을까.

병원 같은 데서는 초음파 같은 걸 받으려고 하면
간호사들이 놀란다. 아들에게 엄마의 타투가 창피할
수 있으니 병원에 오지 말라고 한 적이 있다. 그런데
아들이 "왜요? 엄마가 원해서 한 거잖아요."라고
하더라.
나는 젊은 사람들이 타투를 해도, 해본 사람으로서
거부감이 없다. 하기 싫다는 걸 하라는 건 아니고 하고
싶으면 하면 된다고 생각한다.

남의 이야기를 들으면
나만 힘든 게 아니라는 걸 알지 않나.

박민아

74년생, 입시 학원 수학 강사

인터뷰에 응해주어서 감사하다.

다양한 연령대의 이야기를 싣고 싶어 요청 드렸다.

조카가 타투를 많이 했다. 고등학교 졸업하고부터
조금씩 계속하더라. 그런 부분에서 열려있는 가족인데,
언니도 형부도, 우리 엄마도 조금만 하라고 이르긴
한다. 학원에서 같이 일하는 아르바이트생 아이도
타투가 많다. 보통 예뻐서 한다고들 한다. 내향적인
사람들은 자신을 잘 드러내지 않다 보니 몸에 표현하는
것 같기도 하다. 조카의 경우엔 활달하지만 더
표현하려고 하고. (웃음)

타투는 어떻게 하게 됐나.

내 경우엔 학원 제자가 같이 가자고 해서 마음을
먹었다. 나이가 있어서 망설이긴 했다. 고양이 다섯
마리가 그려진 타투를 했는데, 길고양이들 밥을 챙겨준
지 10년 됐다. 작년에 개체수가 너무 늘어나서 시에서
하는 고양이 TNR, 중성화를 시켰다. 그 과정에서
마음이 너무 불안해져서 트라우마가 될 것 같았다.
집에도 내가 챙겨야 할 고양이가 다섯 마리 있는데,
바깥 아이들에 대한 동정심 때문에 내 일상이 무너지는
것 같았다. 나도 내 삶을 살아야겠다는 생각이 들었다.

작년엔 일이나 주변 환경으로 인해서 힘들었는데,
신경을 돌릴 대상으로 길고양이를 챙기다가 오히려
집착하는 지경이었던 것 같다. 내가 바깥 아이들 삶에
너무 관여한 것 같았다. 자연스럽게 살도록 두는 게
맞지 않나 싶다. 다섯 마리로 끝을 내자 싶어서 그
결심으로 타투를 했다. 나에게는 약속 같은 거였다.
"더이상은 안돼!" 같은. 내 삶을 잘 돌보자는 뜻이기도
했다. 일련의 사건들이 맞물려 인생의 전환점을 맞은
시기라고 생각한다.

주변의 반응은 어땠나.

5년 전쯤엔 타투가 유행이 아니었는데, 그때 판박이나
타투 도장 같은 걸 하고 다녔다. 해외 구매 대행으로
받아서 하면 두 달 정도 갔다. 사람들이 타투냐고
물어보면 장난으로 그렇다고도 했다. 그러고 타투를
하니까 또 스티커냐고 하더라. 그냥 그렇다고 했다.
친한 친구들은 진짜 타투인 걸 아니까 "미쳤어,
미쳤어." 한다. 다 결혼하고 애 엄마라 그런가.

요즘 아이들은 어렸을 때부터 주변에서 많이 봐서 자연스럽게 생각하는
것 같더라. 부모님이 한 경우도 보게 되고.

가수 이석훈은 타투가 많은데 아이 때문에 후회한다고
들었다. 본인은 우울하고 힘들 때 내면을 들여다보기
위해 했는데, 아이가 타투를 보고 자라면서 당연하게
받아들이고 쉽게 생각할까봐 걱정한다고.
학원에서 아이들이 물어보면 스티커나 판박이라고

하고, 어머님들이 상담 올 때는 가린다. 교회에서
여러 활동을 하는데, 비대면으로 할 때라 영상에 내
타투가 나와서 다들 놀라셨다. 반응을 보고 동료가
스티커라고 해주었다. 교회에서 성가대도 하고 율동도
하면 어르신들이 쳐다보고 놀라시는 게 눈에 보인다.
그 부분을 유심히 보는 게 느껴진다. 별말은 없는데,
교회에서는 방송으로 송출될 때만 가려달라고 하신다.
당당하게 말을 못 하고, 가리고 지내다 보니까 왜 했지
싶었다. 남들이 보는 시선 탓인지, 내가 숨기고 싶은
마음인 건지 잘 모르겠다.

그럼 후회하는 마음이 있는 건가.

처음에는 그랬다. 누가 직접적으로 뭐라고 하진
않았지만 나도 옛날 사람이라고 신경을 쓰게 되더라.
별거 아닌데, 크게 새긴 것도 아닌데 왜 그런 마음이
들었을까. 교회에서 팔을 가리고 영상을 찍어달라고
하는 게 서운했다. 내가 꺼림칙한 부분이 있듯 남들도
그러는구나 싶었다. 나도 그 생각에서 자유롭지
못하니까.
하지만 타투를 보며 힘들었을 때를 생각하면 웃음도
나고, 우리 아이들을 지키고자 했던 마음이 떠올라서
좋다. 지나고 나면 아무것도 아닌데 그때는 너무 큰
일이었고, 괜히 무서웠다. 그게 사실 고양이들 때문이
아니라 내면의 불안 같았다. 힘든 걸 회피해보려고 한
것이다. 사람마다 인생에 그런 시즌이 있지 않나.

들어보면 타투에 대해서 마음이 열려있는데, 또 닫혀 있는 것 같다.

나이 때문인 것 같다. 요즘 "나이 들어서 그래."라는
말을 자주 한다. 옛날에는 옷도 화려하고 과감하게
입고 그랬는데, 나 스스로 나이 영향을 받는 것 같다.
남한테는 여전히 관대한데 막상 나한테는 그게 안
되더라. 교회에서 한번 주의를 들으니 움츠러들더라.
조카나 제자가 하면 너무 예뻐해 줬고, 남들도 나한테
그럴 줄 알았는데 아니어서 조금 슬펐다.
또 막상 보이면 좋다. 액세서리 일종이라는 생각이다.
전에는 미용으로 타투를 한 게 아니었고, 유행하는
예쁜 건 할 생각이 안 들었는데, 뷰티로 하고 싶은
마음도 생겼다.
처음 타투 하러 갔을 때는 조금 무서웠다. 아직 허가가
안 된 줄 몰랐고, 타로처럼 밝은 문화라고 상상했다.

타투 전과 후를 비교해 달라진 점이 있나.

자신감이 생겼다. 원래 액세서리를 좋아했다. 귀걸이,
목걸이, 반지를 주렁주렁했다. 안 하고 나가는 날은
집에 와서 다시 할 정도로. 꾸미기 위한 것보다 집착에
가까웠다. 처음에는 조금만 했는데 점점 늘어났다.
나이가 들면서 거추장스러워서 조금씩 포기하게
됐지만. 매니큐어나 화장이 꼭 필요했다. 타투를 하고
나서는 다른 액세서리를 많이 줄였다. 허전하고 안
하고 가면 종일 불안했는데, 반지나 목걸이가 주는
느낌을 대신하는 것 같다.

작년이 힘들었고, 타투가 그때와 맞물려 전환점이 되었다는 것도 관련 있는 게 아닐까 싶다.

어릴 땐 심지어 옷도 싸가지고 다녔다. 배낭여행에도 다 짊어지고 갔다. 나도 내가 피로하더라. 멋 부리는 것도 있지만 불안함과 강박의 영향이 컸다. 왜 그랬는지 해답은 못 찾았지만 지금은 많이 내려놨다. 내 생각엔 타투가 있어서 액세서리 같은 것에 집착도 더 줄어드는 것 같다. 타투를 하고 자유로워졌다고 느낀다. 나와의 약속이다 보니 어쩌면 제약이고 다짐인데, 마음을 다잡을 수 있게 하는 대상이 있으니 불안이 해소되고 편안해지는 것 같다.

타투를 한 사람이나, 할 사람에게 해주고 싶은 이야기가 있을까.

형부도 타투가 있다. 아주 어릴 때 고등학교 시절 한 거로 알고 있다. 비행하던 시기가 있었던 것 같고, 나이가 드시면서 주변에도 안 보여주고 후회하는 것 같다. 아직 어린아이들이 비행하거나 반항한다고 커다란 타투하는 것도 많이 봤다. 아이들을 가르치다 보니 상담을 해준 적도 있고, 좋은 말을 많이 해주려고 노력하지만 결국 다 후회하더라. 적어도 미성년자는 안 했으면 좋겠다.

남의 이야기를 들으면 나만 힘든 게 아니라는 걸 알지 않나. 나는 인간관계가 넓지 않고 다른 사람들이 어떻게 사는지 잘 몰라서 옛날엔 나만 힘든 것 같다는 생각을 많이 했다. 시간이 흐르면서 친구들이 들려주는 이야기에 나만 그런 게 아니구나 치유를 받았다.

"살면서 후회할 일이 굉장히 많을 텐데,
타투도 그중 하나가 되는 것일 뿐."

J
01년생, 대학생

타투를 한 계기와 도안의 의미를 이야기 해줄 수 있나.

첫 타투는 스무 살 여름에 했다. 고등학교
때부터 막연하게 타투를 하고 싶다고 생각했다.
미성년자에게는 타투를 잘 안 해주는데 친구가
어디선가 받아왔다. 나는 범생이 같은 이미지를
가지고 있었는데 그런 이미지를 깨고 싶기도 했다.
하나는 세미콜론이다. 세미콜론 프로젝트라고,
성폭행 피해자들과 연대하는 타투다. 나 자신도
성폭행 피해자이기 때문에 이 타투를 골랐다. 새처럼
자유로웠으면 해서 새를 넣었다. 파란색이 새다.
오른쪽 다리 안쪽 무지개 타투는 퀴어 정체성을
나타낸다. 중학교 때 나의 성 정체성을 인지했다.
퀴어의 파도가 몰려온다는 뜻에서 자신감(퀴어의
프라이드)이 함께 밀려왔으면 좋겠어서 무지개색
파도를 새겼다.
팔목의 구불구불한 선은 원래 있던 점 두 개를 눈으로
쓰고 아래에 선을 그어 표정처럼 만든 것이다.
입꼬리가 올라갔다 내려갔다 하는 모습이다. 처음엔
내려가다가 결국엔 올라간다. 슬프면서도 기쁜
복잡한 표정을 나타내고 싶었다. '복잡이'라고 이름을
지어주었다.

왼손의 타투는 거의 지워졌다. 연애를 안 하면, 자주 한 적도 없지만, (웃음) 외로움을 많이 느낀다. 연애를 안 해도 괜찮다고, 혼자여도 괜찮다는 걸 기억하기 위한 타투다.

마지막은 깊은 우울을 표현하고 싶어서 한 고요한 바다 타투다. 자해가 하나의 표현이라고 생각한다. 몸에 무언가를 남기려고 하는 행위니까. 나의 우울도 기록하고 기억하고 싶었다. 바다 타투를 받고 집에 누워있었는데, '우울의 늪'이라는 생각이 들었다. 그라데이션이 우울의 늪을 잘 표현한 것 같았다.

주변의 반응은 어땠나.

가족들이 굉장히 반대했다. 언니 두 명과 부모님, 나까지 다섯 명의 가족인데, 처음에는 부모님에게 말을 안 하고 열 살 정도 터울의 언니들에게만 이야기했다. 언니도 굉장히 반대했는데, 사람들이 안 좋게 볼 거라고 했다. 세미콜론 타투 전에 짠 것이 알약 모양 타투였다. 손목에 작게 하고 싶었는데 "약이라는 것에 의존한다는 뜻 아니냐."라는 말을 들었다. 언니 직장 동료가 허벅지에 타투가 있는데 주변에서 안 좋게 본다고 이야기했다. 받고 오니 이제는 거의 '네 맘대로 해라.'라고 생각하신다.

무지개 타투에 공백이 있다. 타투이스트의 스타일인데 주변에서 공백을 채웠으면 좋겠다고들 한다. 나는 타투를 받을 때 타투이스트의 스타일이 많이 드러나면 좋겠다고 생각하는데 주변에서 이래라저래라한다.

타투를 어떻게 생각하나.

타투를 후회하지 않냐는 질문을 많이 받는다. 어떤
사람이 "살면서 후회할 일이 굉장히 많을 텐데, 타투도
그중 하나가 되는 것일 뿐."이라는 말을 했다. 그 말이
맴돌아서 후회하더라도 하고 싶은 타투는 하려고 한다.
타투하는 행위 자체가 멋있다고도 생각한다. 언젠가는
팔 한쪽을 다 감는 타투도 받아보고 싶다. 나중에 어떤
일을 할지는 모르겠지만, 취업을 하게 될 것 같아 큰
타투는 못 했다. 돈이 없기도 하고. (웃음) 나중에는
돈을 많이 벌어서 엄청 예쁘고 큰 타투를 하고 싶다.
타투를 하기 전에는 타투한 사람들이 마냥 멋있어
보였다. 타투를 한 다음에는 타투 스타일이 더 눈에
들어온다. 내가 멋있다고 생각하는 타투를 가진
사람들이 멋있다.

"타투에 의미를 부여하는 사람도 있고,
아닌 사람도 있다.
그런데 타투를 하지 않은 사람들은 고통을
감수하며 평생 지워지지 않을 무언가를 몸에
남겼다는 사실에 경악하면서,
타투를 한 사람보다 더 의미를 부여하고 싶
어서 안달 내는 경향이 있다.
이를테면 타투가 마치 유교 국가 한국에
대한 도전인 것처럼."

김혜경

타투가 새겨진 피부 아래 우리는 같은 사람이다

김혜경

낮에는 광고회사를 다니고 밤에는 글을 씁니다. 팟캐스트 '시시알콜'에서 술큐레이터 풍문으로 활동합니다. 『아무튼, 술집』, 『시시콜콜 시시알콜: 취한 말들은 시가 된다』를 썼습니다.

타투는 아프다. 예쁜 만큼 아프다. 예쁘지 않아도 아프다.
이루 말할 수 없이 아프다. 당연하다. 진동하는 뾰족한 바늘로
생살을 긁어대는데 아프지 않을 리가. 미세한 드릴 소리와
함께 위아래로 콕콕콕콕, 양옆으로 주욱주욱. 마취 크림도,
끌어안을 인형도 고통을 덜 수 있는 일말의 장치도 없이.
바늘은 쉴 새 없이 피부를 그어댄다. 이 고통을 중간에 멈출
수도 없다. 아프다고 소리치거나 움직였다가 자칫 잘못해서
타투이스트가 삐끗하기라도 하면 내 손해니까.

　애인인 S와 함께 타투를 하러 간 적이 있다. 나는 상박
안쪽에 손바닥만 한 크기의 그림을, S는 하박에 한 줄로 된
레터링을 새겼다. 부위별로 느껴지는 고통이 다르다지만,
훨씬 복잡한 형태의 그림을 오랜 시간 새겨야 하는 내가
더 아파해야 마땅해 보였다. 그런데 바늘 아래 놓인 운명을
묵묵히 받아들이는 나에 비해 S는 아주 난리도 아니었다(S
는 그날 생애 처음으로 타투를 받는 것이었다). 타투이스트도
여자였고 나도 여자였으니 S가 스튜디오 안의 유일한
남자였는데, 우리는 고통스러워하는 S에게 '남자가 돼서 이
정도 고통은 참아야지' 같은 소리는 당연히 하지 않았다.
타투이스트는 몸과 마음 둘 다 힘겨워하는 S를 북돋아 주려
했다. "남자분들이 더 아파하시긴 하더라고요. 원래 여자들이

태생적으로 고통을 더 잘 참는다네요." 정확한 과학적 근거가
있는 말인지는 모르겠지만 고개가 끄덕여졌다. 하긴, 생리통도
모르는 놈들이 뭘 알겠어요.

S는 그 이후로 '타투는 아픈 것'이라고 인식했는지,
몸에 새기지 않으면 못 견딜 대상이 나타나지 않고서야
굳이 타투라는 고통을 참을 일이 없어 보였다. 그에 비해
나는 아무것도 없는 살갗을 참을 수 없었다. 타투를 하고
나니 이전에는 '멀쩡한 팔'이라고 생각했던 부분이 뭔가를
채워 넣어야 할 빈칸으로 보였다. 나는 물밀듯이 밀려오는
욕망대로 피부에 잉크를 들이밀었다. 이제 나는 왼쪽 등 날개
부분에 1개, 팔 상박에 3개, 하박에 3개, 총 7개의 타투가 있다.
최소한 7번은 이 악물고 눈물지었다는 뜻이다….

대체 그렇게 아픈 걸 왜 했어요? 그것도 몇 번이나.

어차피 고통은 잊히고, 타투는 남으니까요.

뭘 그렇게 남기려고 애를 써요?

타투에 의미를 부여하는 사람도 있고, 아닌 사람도 있다.
그런데 타투를 하지 않은 사람들은 고통을 감수하며 평생
지워지지 않을 무언가를 몸에 남겼다는 사실에 경악하면서,
타투를 한 사람보다 더 의미를 부여하고 싶어서 안달 내는
경향이 있다. 이를테면 타투가 마치 유교 국가 한국에 대한
도전인 것처럼. 유교 사회에서 자식 된 도리로 어떻게 그런
일을 할 수 있냐면서, 타투 한 사람들을 퇴치하는 마법
주문을 외우듯 '신체발부 수지부모'라 외친다. 그다음으론
여자의 몸으로 어떻게 스스로를 더럽힐 수가(?) 있냐, 네가
조폭이냐…라는 부정적인 편견 가득한 의문이 잇따르면서
목숨을 걸만한 징표를 새긴 건지, 평생 추억할 대상이 있는

건지, 사랑이나 우정을 증명하는 각인인지 추궁한다….

나 역시 타투마다 의미가 있긴 있다. 생각만큼 거창하지 않을 뿐이다. '첫 타투'만큼은 제일 소중한 걸 새기고 싶어서, 사랑하는 반려견인 똘멩이를 새겼다. 인간과 다른 수명을 가진 강아지는 내 남은 평생 함께 있어 주지 않을 테니까. 그 이후로는 그때그때 좋아하는 것들을 새겼다. 좋아하는 영화의 명대사('트레인스포팅'에서 나오는 'Choose life. I chose not to choose life.'란 대사다), 파도가 담긴 와인 잔 위로 뛰어오르는 고래(제목은 야심 차게 '술고래'라고 지었다...아무도 물어보진 않지만), 지구 모양 케이크(그냥 귀엽게 생겼다), 탄생화인 쏨바귀(식물 하나쯤은 새기고 싶었다), 좋아하는 숫자만 적힌 주사위(친구가 타투이스트로 개업했다), 겹겹이 쌓인 커피잔(커피를 좋아한다), 책더미와 덩굴들이 그려진 그림(작가로 살겠다는 다짐… 같은 거는 아니고 감성적인 느낌의 컬러 타투가 갖고 싶었다)이 있다. 의미의 깊이는 천차만별이지만, 모든 타투는 나만을 위한 제작 도안이자 세상에 하나밖에 없는 그림이라는 점에서 특별하다. 게다가 타투를 한 왼쪽 몸에 오른쪽 몸보다 몇백만 원은 더 돈을 들였으니 자본주의적 관점에서도 애정을 쏟았다고 할 수 있다.

고작 그게 고통을 참는 이유가 된다고요?

쓰고 나니 내가 별 대단치도 않은 것들을 남기려고 고통을 받는 이상한 사람처럼 보일 것 같아 걱정이다. 그런데 생각해 보면 내가 살면서 뭐 얼마나 대단한 것들을 만날까 싶다. 지금 뭔가를 좋아하는 게, 바늘로 찍어놓고 싶을 만큼 딱 꽂힌 것이 있다는 게 대단한 거지. 타투는 영영 지워지지 않는

후회를 새기는 거라고 말하는 사람들도 있지만, 나는 언제나 그런 흑역사를 쌓아오며 사는 사람이니까. 지금 이 순간 나로 존재했다는 사실이 피부에 선명한 자국으로 남아있는 게 그저 좋을 뿐이다.

나도 처음부터 타투에 쿨한 사람은 아니었다. 각종 매체에서 쏟아져 나오는 콘텐츠들은 타투에 부정적인 편견을 조장했다. 어쩐지 조직에 속해 있을 것 같아서 무섭고, 눈물 없이는 못 들을 사연이 있을 것만 같고. 타투 한 사람이 된 지금, 나는 모든 편견에서 벗어나 아무 생각이 없어졌다...고 하고 싶은데 사실 그렇진 않다. 타투의 크기가 크든 작든, 그 사람이 누구든 간에 도무지 이 생각을 떨칠 수가 없다.

아… 진짜 아팠겠다….

저 사람은 무슨 생각을 하면서 참았을까? 어떻게 참았을까? 화타가 뼈를 깎을 동안 바둑을 둔 관우처럼 의연하게 참았을까? (타투는 살을 가르지 않고 피부 위를 오가는 바늘일 뿐이지만) 어떤 사람도 통각이 마비되어 있지 않은 이상 엇비슷한 통증을 느낄 테니까. 그렇게 생각하면 굉장히 위력 있어 보이는, 타투보다는 문신이라고 부르고 싶은 그림을 새긴 사람도 조금 안쓰럽고 귀엽게 느껴진다. 성별과 직업 같은 개인의 특성을 떠나 우린 그저 비슷한 몸뚱어리를 가진 인간일 뿐이니까.

이름 모를 그가 왜 굳이 타투의 고통을 참았는지까지 궁금진 않다. 마음속이든 피부 밖이든 각자의 방식대로 지니고 싶은 것들을 새길 뿐이니까. 'No pain No gain'이란 말이 있듯이 고통 없이 얻을 수 있는 것은 없으며, 따라서 패이지 않고서 새길 수 있는 것도 없다. 고통이 아닌 게 없는

세상에서 내가 자처한 고통쯤이야 뭐…. 그러니 아마 8번째로
이 악물며 눈물지을 날도 곧 오겠지. 그래도 좋을 것이다.

몸이 내 것이 되었다는 느낌이 들었다.

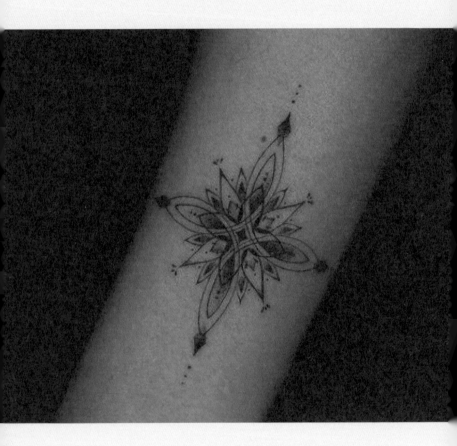

선율

94년생, 예술심리치료사

타투는 어떻게 하게 됐나.

그저 막연하게 타투를 하고 싶었다.

긍정적인 느낌이었나?

그랬던 것 같다. 원하던 직장을 다니다가 그만두자
힘들었다. 어릴 때부터 하고 싶었던 일이라 그만두고
나서 삶의 목표를 잃은 느낌이라 죽고 싶었다. 그때
세미콜론을 새겼다. 원래 있던 점 아래 하트를 새겨
모양을 만들었다. 세미콜론의 의미가 쉽이기도 하고,
자살 방지 캠페인 로고와도 비슷하다. 다시 나를
긍정적으로 생각하고 싶었고, 에너지를 얻고 싶었다.
지금은 예술심리치료를 공부하고 있다. 외동이고,
부모님이 엄격하셨다. 통제가 심한 환경에서 자라서,
벗어나고 싶다는 생각을 많이 했다. 타투를 하나둘
늘려가면서 희열을 느꼈다. 내가 원하는 그림과 글귀가
새겨져 가는 데에서 내 몸에 대한 통제권이 느껴졌고,
그제서 몸이 내 것이 되었다는 느낌이 들었다.

타투들에는 각각 의미가 있나.

의미가 있는 것도, 없는 것도 있다. 멜로디라는 것은
이름인 선율의 영어단어라 그냥 했다. 실반지처럼

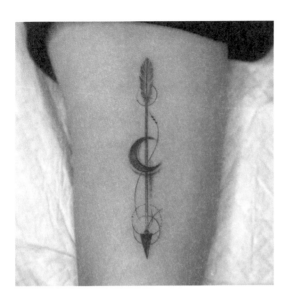

새긴 작은 타투는 엄마와 싸우고 충동적으로 했는데, 한동안 그걸 볼 때마다 기분이 안 좋았다. 나중에는 그때의 마음을 들여다보게 됐다. 충동적으로 할 만큼 힘들었구나, 과거의 나를 현재의 내가 보듬을 수 있게 하는 계기였다. 그 외에는 만다라 타투가 있고 예뻐서 해봤다.

등에 영어 글귀로 새긴 것도 있다. 우리 대학 교수에 대한 미투가 터지고 나서 동기들이 그 친구를 돕는 과정에서 생각보다 탄원서 작성이나 사실확인서를 증명하는 데 도움을 주는 사람이 없었다. 그때 이런 일에 명백하게 피해자와 가해자가 있는데도 해결이 쉽지 않다는 걸 깨달았다. 내 목소리를 내고 싶었고, 영화 <알라딘>에 나온 노래 '스피치리스' 가사로 침묵하지 않겠다는 의미를 새겼다.

나는 얽매이는 걸 안 좋아한다. 꽂히면 일단 하고 보는 편인데, 그런 나도 일을 할 때는 움츠러들 때가 있다. 자신이 없는 나를 보면서 나는 원래 자유로운 사람이라는 것 되새기기 위해 팔뚝에 나비 두 마리가 있다.

주변 반응은 어땠나.

부모님이 충격이 크셨다.

숨기지 않았나.

숨길 생각도 없었고, 자연스럽게 드러냈다. 앞에서는 얘기를 못 하시고 나중에 카톡으로 장문의 연락이

왔다. 다시 하지 말라는 말이었다. 의미는 알겠지만 정말 내가 그만해야겠다는 생각이 들 때 그만두고 싶은 거지, 남의 등살에 떠밀려서 그만하고 싶지 않았다. 부모님도 그 이상은 뭐라고 안 하셨다.

문화재단에서 일해서 공무원들을 많이 만나는데, 팀장이나 어른들이 눈치를 주신다. 다니면서 새긴 거라 막지는 못하셨고, 큰 타투도 있어서 긴 옷을 입으라고 한다. 그 외에 주변에서 크게 부정적인 반응은 없지만, 앞에서만 별말 안 하는 거라 생각한다. 이미지에 영향을 미쳤을 것이다. 안 그래 보이는데 그랬다던가. 일할 땐 안 보이게 노력한다. 지금은 예술심리치료사로 일하고 있는데, 내담자에게 자극이 될까 봐 가린다. '왜 가려야 하지?' 같은 생각을 하기보다는, 타투는 나의 모습이지만 일할 때는 전문성을 가진 사람으로 보이기 위해 가리는 것이다. 스위치가 있는 거다.

친구들은 거의 긍정적인데, 한두 명은 꼭 고까운 소리를 한다. "나는 니 타투 중에 다 별론데 이게 젤 마음에 들어."라며 물건 고르듯이 이야기한다. 묘하게 부정적인 뉘앙스가 읽힌다. 서브 텍스트가 찜찜한 느낌이랄까.

생각보다 부모님의 거부 반응이 적었던 것 같다.

어머니가 상당히 보수적이신데 아예 그 주제를 피하고 싶어 하시는 것 같다. 일부러 쳐다보지 않으신다. 그 부분을 인정하지 않으시는 것이다.

타투를 하고 달라진 게 있나.

나는 달라진 것이 없다. 오히려 주변에서
조심스러워한다. 내 성격이 워낙 직설적이고 솔직하게
표현하는 편이라 굳이 내 앞에서 타투에 대한 의견을
잘 내지 않는 것 같다. 그러다 보니 변화는 없는
편이다.

타투에 대한 자신만의 철학이 있을까.

내 타투는 상처에서 비롯한 것들이 있다. 내면의 약한
모습을 눈에 보이게끔 형상화 한 것이다. 타투를 보며
'이때는 이랬지', '이 타투를 할 때 나는 어떤 생각을
했지', 그리고 '그때의 나는 어땠지' 생각하게 된다.
앞으로도 타투를 한다면 내면의 변화가 생길 때 눈으로
보고 기억하고 마음을 다잡도록 하고 싶다.
타투에 대한 후회는 누구나 하는 것 같다. 그게
지워버리고 싶다는 뜻은 아니다. 상황에 따라서는
후회하겠지만, 이미 한 걸 어쩌나 좋게 봐야지.

더 하고 싶은 이야기가 있나.

여성의 타투를 다룬다는 게 좋았다. 아까는 바뀐 게
별로 없다고 했지만, 모른 척하고 싶어서 불편함을
들여다보지 않으려 애썼는지 모른다는 생각이 든다.
누군가의 앞에서는 나도 모르게 가리려고 하기도
했다. 부모님의 친구분들을 뵙거나, 가족 결혼식 같은
상황에서 나 역시도 문제를 마주하고 싶지 않았던
것이다. 하지만 나는 결국은 감내할 의향이 있다.

여성의 타투가 주는 느낌은 다른 점이 있나.

한 번은 어떤 남자한테 시부모님한테 뭐라고 할 거냐는
말을 들었었다. 이게 흠이라는 뉘앙스였다. 본인도
타투를 하고 싶다고 하면서, 여자의 몸에 타투가 있는
걸 어떻게 설명할 거냐며 말하는 태도가 기가 막혔다.
또 여성의 타투는 유행이 있는 것 같다. 타투이스트
사진을 봐도 유행에 영향을 받고, 다양한 디자인이
적은 느낌이다. 아무래도 예쁜 것을 하려다 보면
똑같은 위치에, 유행하는 비슷한 디자인을 하게 된다.
여자들이 다양하게 시선 신경 안 쓰고 진심으로 원하는
것을 하면 좋겠다.

**번지고 투박한 것도 그 당신의 내가 한 거라 좋다.
사람이 처음부터 잘 할 수 없지 않나.**

서고운

83년생, 미술 작가

타투이스트이기도 하다. 그 이전에 처음 타투를 받은 계기가 궁금하다.

장기 기증에 관심이 많다. 기증을 할 생각이고,
재활용이라는 의미에서 시선이 잘 모이는 목덜미에
재활용 표시를 새겼다. 첫 문신이었고 무척 마음에
든다. 타투를 한 사람은 눈에 안 보이면 까먹고 자신은
의식을 잘 못하는데, 나는 사람들의 시선이 따가운게
느껴졌다. 2000년대 중반이었고, 타투 한 사람이 잘
없을 때였다.
전업 작가 생활을 하다 보니 사이드잡이 필요했다.
먹고 살기 위해 많은 일을 했다. 일러스트, 벽화
아르바이트, 커피숍, 성인 취미 미술, 유아 미술,
입시 미술, 문화센터 특강, 가리지 않았다. 그렇게
15년을 버티고 나니 회의감이 들었다. 강사를 오래
하던 중에 신랑이 타투를 함께 배우지 않겠냐고
했다. 직장인인데, 함께 오래 여행을 해보자고 회사를
그만두면서 이때다 싶었는지 말을 꺼내서 함께 배웠다.

남편분도 타투를 가지고 있었나.

아니다. 평범한 사람인데, 아버지가 화가로 그림을
그리시고 본인도 음악을 오래했다. 그래서인지 주변에
타투 한 사람도 많은데, 본인은 굳이 새길 마음은

없었던 것 같다. 배우는 동안 나는 미술 경력이 있어
괜찮았는데, 남편은 테크닉이 없어 힘들어했다. 서로를
도화지로 삼아 그려주기도 했다. 샵을 같이 차렸는데
손님이 나에게만 들어오다 보니 남편은 다시 취직을
했다. 직장 생활을 오래 해서인지 프리랜서의 삶을
힘들어했던 것 같다. 나는 계속 하다가 지금은 쉬고
있다.

주변 반응은 어땠나.

아버지는 전각가로 평생 칼로 돌에 무언가 새기는 일을
하셨다. 성서를 6년 걸쳐 새긴 것으로 기록도 가지고
계신다. 그래서 딸이 무언가 새기는 작업을 한다는
걸 좋아하셨다. 자신의 몸도 내어주겠다고 하셨다.
아버지 팔 양쪽을 남편과 한쪽씩 잡고 새겨드린 적도
있다. 시댁에서도 타투에 개의치 않으신다. 아버님이
자신에게 두피문신도 연습해보라고 하시더라. 도움이
되고 싶어하셨다. 엄마는 호적에서 파버린다고 하셨다.
타투 자체가 싫은 게 아니라 사회 인식이 좋지 않아서,
모범생처럼 자라온 내 딸을 다른 사람들이 이상하게
보는 게 싫다셨는데, 그 마음도 이해한다. 몸에 타투가
서른 몇 개 있다. 셀프로 연습한 것도 많다. 늘어날
때마다 걱정과 근심이 늘어나셨다. 나는 워낙 특이하게
하고 다니는 사람이어서 별다른 생각이 없었는데,
임신을 하니 알겠더라. 노출이 많은 상태로 다니니
어르신들이 불쾌한 시선으로 바라봤다. 얼굴 봤다가,
타투 봤다가, 배 보고 찡그리고 쑥덕거리고.

이것 외에는 부모님 속을 썩인 적이 없다. 뭐든지
스스로 하고, 모범생처럼 착실하게 말도 잘 들었다.
공부하는 걸 좋아해서 전교 1등도 하고 너무 평범하고
순탄하게 살았다. 그게 스무 살에 급변했다. 억눌렸던
게 터져서 이상하게 하고 다녔다. 사람 자체가
호기심이 많다 보니 다 해보고 싶었다. 피어싱부터
시작해서 일단 해보고 나랑 맞는지 안 맞는지 확인하는
식이었다. 모든 변화가 즐거웠다. 타투도 나한테는
너무 재밌는 거였다. 악세사리인데 지워지지 않는
악세사리다. 반지처럼 뺐다 꼈다 안 해도 되는.
볼때마다 너무 좋다.

그럼 후회는 없나.

연습했던 타투를 보면 번지고 투박한 것도 있다.
그것조차도 그 당시의 내가 한 거라 좋다. 뭐든 사람이
처음부터 잘 할 수 없지 않나. 서른 넘어서 타투 일을
시작했는데, 열네 살에 미술을 시작했을 때보다
설렜다. 그 설렘으로 처음 내 허벅지에 새겨보던
순간이 기억난다. 아픈데 쾌감이 있다. 그 기억이
있으니 외관이 좀 그래도 나에게는 좋은 타투다.

가족과의 이야기를 많이 들려줬다.
혹시 다른 사람들과 관련한 반응이나 새로운 경험도 있었나.

타투샵은 17년도에 시작했는데, SNS를 통해 광고를
했더니 손님이 너무 많아졌고, 일하다 보니 목이 역C
자가 됐다. 디스크 탈출 직전이라고 해서 일을 줄였다.

지금 나를 찾는 사람들은 정말 나에게 받고 싶어서
오는 것이다. 영화, 음악, 북튜버. 정말 다양한 사람들을
만난다. 그럴 때 나에게도 너무 즐거운 시간이 된다.
살면서 단 한 번도 만나지 않을 사람들도 타투도
만나니 힘들지만 신선하기도 하다.

아, 이상한 이야기도 많이 듣는다. 이레즈미, 야쿠자
타투 같은 것은 마취약이 필요할 정도의 작업인데,
아직 합법화가 되어있지 않아서인지 마취약을 제대로
수입해서 쓰지 못하고 성분만 중국 공장에서 만들기도
한다고 한다. 내 사수가 타투를 배우던 20년 전에는
위생 관념도 없었다고 한다. 소독이 안 된 수건으로
닦기도 하고. 타투에 대한 연구가 진행되고, 위생
교육이 철저하다면 다른 문제를 예방할 수도 있지
않을까. 또 이상한 사람이 찾아오는 경우도 있고,
성적인 문제를 일으키는 타투이스트도 있다고 들었다.

타투에 대한 관점이 궁금하다. 타투를 어떻게 생각하나.

타투도 하나의 예술로 많은 사람들이 향유할 수 있다고
생각한다. 복잡하게 생각할 필요 없다. 사람들이
자연스럽게 자신을 표출하면 좋겠다. 자기 인생의
모토나, 중요한 것들.

처음에는 의미가 중요하다고 생각했는데 지금은
좀 바뀌었다. 예쁘긴 예뻐야 한다. 완전히 보편적인
아름다움이 아니라도 본인이 오래 보고도 만족할 수
있어야 한다. 망친 타투를 고치러 오는 분들은 의미에
집착하던 경우가 많다. 의미는 나에게 중요하지만

이것도 시각적으로 보는 거기 때문에 나에게
찾아온다면 정말 만족하는 예쁜 타투를 만들어주려고
한다.

아, 타투 저작권 문제도 있겠다. 타투 카피캣
인스타그램이 있다. 누군가의 작품을 모사해
타투하거나, 누구가의 그림이나 디자인을 있는 그대로
쓴 것을 비교해 올린다. 이건 합법화보단 양심의
문제인데, 나는 이미지나 누군가의 타투 작업을
가져오면 출처를 먼저 확인한다. 그냥 해주는 사람도
있겠지만, 그런 경우에도 어디에 그 작업을 했다고
노출하지는 않을 것이다. 누군가의 작품을 모작하여
새길 순 없다.

더 하고 싶은 이야기가 있나.

이 일을 오래하고 싶은데 상담을 하는 건 정말
힘들다. 좋은 타투를 만들기 위해 여러 질문을 드리면
어려워하는 분들도 있다. 알아서 해달라고. 최선을
다하려고 질문을 많이 하는데 그게 꼭 정답은 아닌 것
같다.

이번에 허리디스크가 찢어졌다. 몸을 숙이고 숨도
참아가면서 오래 한 자세로 해야한다. 1mm의 차이도
잡아내는 고도의 집중을 요하는 작업이다. 이 직종에
관심이 있다면, 체력이 중요한 직업이라 몸 관리를
하면서 하면 좋겠다는 생각이 든다.

애기가 내 몸의 타투를 좋아한다. 타투를 보면서
단어를 배운다. 아기들은 부모의 몸에 타투가 많으면

'나에게는 어떤 그림이 그려질까'라고 생각한다고 한다. 자연스럽게 생기는 거라고 생각하는 거다. 물론 곧 학부모가 되어야 하기에 걱정도 된다. 나는 남 생각을 안하고 살았는데 아기 때문에 생각하게 된다. 다행인 건 아직은 편견을 갖고 드러내는 사람은 못 만났지만, 아기가 더 자랐을 때는 편견이 더 많이 없어졌으면 한다.

나에게 처방전 같은 것이다.

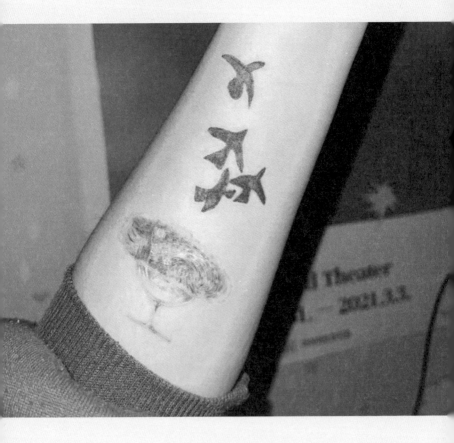

이순간
96년생, 대학원생 및 창작자

타투를 한 계기가 궁금하다. 도안에는 의미가 다 있나.

심적으로 불안했던 시기가 있다. 나에 대해 많이
고민했고, 하려던 일은 모두 안 풀렸다. 불현듯 타투를
새기고 싶다는 생각이 들었다. 그전에는 타투에
관심이 없었지만 타투가 큰 위안이 될 수 있겠다는
생각이 들었다. 첫 타투는 미술 작품을 전문으로 하는
타투이스트분에게 받았다. 예뻐서라기보다는 삶에서
중요한 것이라고 생각했다.

가장 힘든 시기에 시를 쓰고 책을 만드는 작업을
하면서, 창작하는 사람으로 살아보고 싶었다.
아티스트로 살고자 했던 열망이 강했다. 타투를
새기면서 좀 더 아티스틱하게 살고 싶었고 개성이
돋보이길 바랐다. 내가 어떻게 살고자 했는지를 잊지
않기 위한 다짐이기도 해서 타투가 모두 나를 보고
있다. 7개 타투가 있다.

내가 누군가의 생각에 맞춰 살고 있지 않은지 각성하기
위해 왼팔을 보곤 한다. 왼팔의 팔목에 드러나는
파란새는 앙리 마티스의 작품인데, 자유와 자유를 위한
용기를 생각하게 해준다. 나는 자유롭게 살고 있는지,
자유를 위해 충분히 감내하는 삶을 사는지. 또 하나는

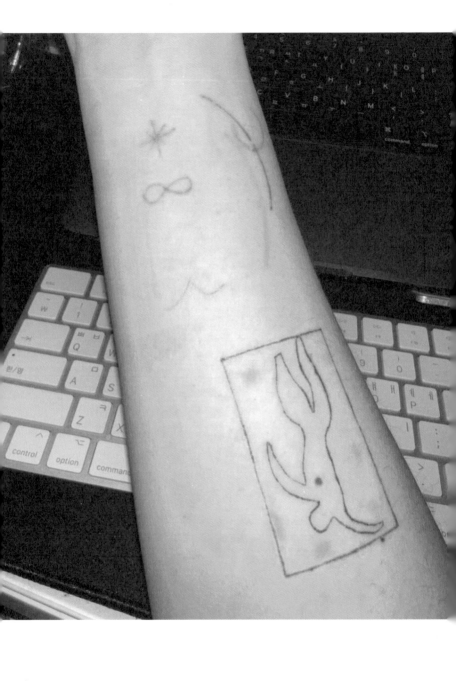

르네 마그리트의 작품 <심금>에 고흐 <별이 빛나는 밤에>를 담은 것이다. 나에게 처방전 같은 것이다. 상담에서 추천받은 작품인데, '나답게 살기'라는 뜻이 있다고 하셨다. 르네 마그리트 작품명이 인상 깊어서 함께 작업을 받았다.

타투를 새긴 뒤 주변의 반응은 어땠나.

타투를 하면 어머니께 등짝을 맞는다는데 아직 들키지 않았다. 원래 긴소매 옷을 많이 입는 편이다. 주변에는 나와 비슷한 사람이 많아서 "괜찮네.", "너랑 잘 어울린다."라고들 한다.

타투 도안을 선정할 때 두 가지 기준이 있다. 시간이 지나도 바뀌지 않는 것과 나만 알 수 있는 의미인 것. 그것을 충족하는 것이 두들 도안과 옛 미술 작품들이다. 치밀하게 꽤 오랜 시간 고민해서 그런지 주변 사람들은 반응이 좋았다. 다만 대학원은 보수적인 집단이라고 느끼는데, 강의를 지원하는 일을 하며 만난 사람들은 굉장히 의외라고 생각한다. 취업을 어떻게 하려고 하는지도.

40대 이웃에게 타투가 있다는 이야기를 했다. 굉장히 놀라시더라. 아직 타투에 대해서는 남녀를 떠나 긍정적이지 않다는 인상을 받았다. 그런 점이 씁쓸하다.

타투를 새기고 겪은 변화가 있나.

타투를 새기고 나서 정체성이 확립됐다. 디자인도

좋고 미술도 좋은데 돈을 먼저 벌어야겠어서 대학원을 택했고, 그 이후에 타투를 했다. 그때 왜 사는지와 같은 존재론적인 고민부터 다양한 고민을 하다가 예술 관련한 일을 해야겠다는 생각을 했다. 타투를 보며 예술을 하자는 나와의 약속을 계속 되새긴다.

자주 가는 바에 예쁜 타투를 한 사람이 있기에 "타투 되게 예쁘네요." 말했다. 일면식도 없는 사람이 자신의 이야기를 들려주더라. 자신의 인생을 몸을 짚어가며 이야기할 수 있다는 점이 신기했다.

타투에 대한 자신의 관점이 있을까.

타투는 새로운 나를 만들어가는 느낌을 준다. 나에게 다양한 면이 있는데, 타투를 통해서 이야기하는 것 같다. 작업할 때 타투이스트와 많은 이야기를 나누는데 도안을 선택한 이유를 설명하며 나 자신에게 솔직해진다. 생각지 못했던 무의식 속 나 자신을 발견할 때도 있다. 그중 원하는 모습을 붙잡아 나타내는 행위가 타투 같다.

타투를 하고 자신의 인식 변화가 생겼나.

타투를 하기 전에는 '아픈 걸 왜 하지?'라고 생각했다. 멀쩡한 살에 고통을 주면서까지 왜 하나 싶었다. 타투를 해보니 견딜만한 아픔이었다. 타투한 사람들을 보면 그 개성이 너무 강해 보였는데, 지금은 그 그림의 의미들이 궁금하다. 걸어 다니는 미술관 같다.

더 하고 싶은 이야기가 있다면.

만약 타투를 하고 싶다면 드리고 싶은 말이 있다.
본인의 성향과 맞는 작업자를 찾아야 한다. 고민을
오래 하고, 커플 타투는 추천하지 않는다. (웃음)
앞으로의 직업도 생각해봐야 한다. 타투로 인해 직업
선택지가 좁아진 것 같다. 타투를 못 하는 일을 하고
싶을 수도 있지 않나. 그렇기 때문에 천천히 해도 된다.

원래 내 몸을 좋아하지 않았는데
타투를 통해 내 신체를 더 좋아하게 됐다.

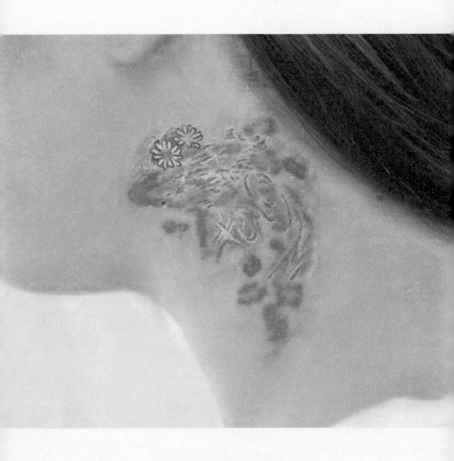

우인영

01년생, 출판업

타투를 어떻게 접하게 됐나.

중학교 때부터 타투를 하고 싶었다. 인스타그램을
보면서 타투이스트 누구에게 특정해서 받아야겠다고
생각한 게 이미 중학생 때다. 한 분은 컬러를 많이
쓰시고, 한 분은 흑백 작업을 많이 하셔서 반반으로
받고 싶었다.

**20대 초반 분들은 중고등학생 때부터
타투에 대한 거부감이 없는 것 같다.**

중학교 때가 인스타그램을 많이 하기 시작한
시기였다. 초등학교 때에는 부모님이 폴더폰을
사주시는데 그것도 없는 애들도 있었다. 중학교에
가면서 스마트폰이 생겨서 볼 수 있는 게 많아졌다.
그중 하나가 인스타그램이었고 타투 관련 콘텐츠에도
자연스럽게 노출된 것 같다. 예쁘면 좋겠다고
생각했고, 아픈 것에는 별생각 없었다. 타투에 대한
인식 자체도 옛날에 비해 낮지 않을까 싶었다.

어떤 타투를 했나.

첫 번째 타투는 귀에 있는 탄생화다. 내가 만든 책
<내가 살고 싶다고 믿어야 해>에 나오는 주인공 이름이

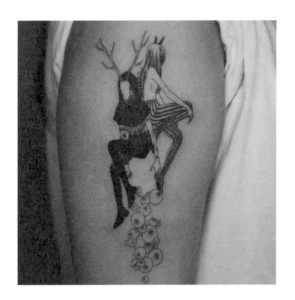

금잔화다. 내 탄생화이기도 하다. 내가 만든 책이 가진
의미와 탄생화의 의미를 담아서 받고 싶었다. 목에는
물고기가 있다. 우울을 물고기의 형태에 비유해 소설을
쓴 적이 있다. 우울이 심하면 고래나 상어가 되고,
가볍고 산뜻한 기분엔 구피나 금붕어가 되는 것이다.
나는 가벼운 마음을 가지고자 금붕어를 새겼다.
팔뚝에는 복사꽃이 있다. 이것도 책에 실린 이야기와
연관 있는 꽃이다. 앞으로도 내가 쓰는 글과 관련된
것들로 채워나가고 싶다.
오른팔에는 귀신이나 유령 같은 사람이 둘 있다.
타로 카드에 있는 그림이다. 타로 그림을 그려서 타로
카드를 만드신 타투이스트 분이 있는데, 이분이 주로
해외에 계셔서 한국에 오셨을 때 부랴부랴 찾아가서
받았고, 그래서 그냥 작업 가능한 타투 중에 골라서
받았다.

주변의 반응은 어땠나.

딱 반반이다. 주로 컬러가 있고 아기자기한 타투를
하다 보니 "컬러 타투는 처음 본다."라거나 "예쁘다."
라는 말을 듣는다. "이게 뭐냐. 안 예쁘다."라고 하는
분들이 바로 부모님이다. 부모님에게는 말하지 않고
하고 나서 보여드렸다. 말을 하면 반대할 게 뻔했다.
귀를 뚫는 것도 안 좋아하셨다. 선타투 후뚜맞 했다.

타투를 새기고 나서 달라진 것이 있나.

두 가지 있다. 왼쪽 팔에 타투한 후에 자해하지 않게
됐다. 그림이 있어서 할 수 없다. 그동안 자해를
하고 싶은 충동이 들 만큼 어려운 일은 없었지만,
나쁜 기분이 들 때마다 오히려 이 그림을 보며 많이
가라앉았다. 그만두려고 받은 것이기도 하다.
또, 학원에서 아르바이트를 하고 있다. 초등학생들은
부모님에게 선생님이 늦으면 늦었다고 다 말한다. 팔에
타투가 크다 보니 아이들이 보면 분명히 가서 말할
것 같다. 그래서 여름이 오기 전에 팔 토시를 샀다.
어머니께서 그 이야기를 듣고 "그러게 왜 보이는 데에
타투를 해가지고. 무슨 일을 하게 될지도 모르는데."
라는 말을 매번 하신다.

타투를 대한 관점이 궁금하다.

타투는 몸에 하는 것이기 때문에 신중해야 한다고
생각한다. 그런데 꼭 엄청난 의미가 있어야 한다고
생각하진 않는다. 종종 타투가 어떤 의미인지 묻는
사람들이 있는데, 나도 의미 없는 타투도 가지고
있다. 질문을 받았는데 그냥 했다고 답하면 생각 없는
사람처럼 느껴진다. 의미 유무는 개인의 자유다.
피어싱을 하는 사람도 있고, 안 하는 사람도 있고,
신체를 자신이 원하는 대로 선택하는 거라고 생각한다.
팔의 꽃은 직접 주문해서 만들어진 도안이다. 예뻐서
반소매를 입고 밖에 나가면 기분이 좋다. 이런 것은
패션의 일부이자 액세서리 같은 것이라고 생각한다.

타투 한 후의 인식 변화가 있었을까.

타투에 대한 인식 변화는 없다. 나를 바라보는 시선도 거의 없는 것 같다. 원래 내 몸을 좋아하지 않았는데 타투를 통해 내 신체를 더 좋아하게 됐다.

더 하고 싶은 이야기가 있나.

미성년자는 타투를 안 했으면 좋겠다. 미성년자들에게 연습 삼아서 저렴하게 타투를 해주는 사람들이 있다. 포트폴리오가 필요해서 그렇게 한다는 것이다. 퀄리티가 떨어지기 때문에 안 좋아 보이더라. 발색도 이상하고 번지기도 한다. 받지도 하지도 말아야 한다고 생각한다.

또 타투를 너무 안 좋게만 바라보지 않았으면 좋겠다. 직장에 들어갈 때 타투가 있다고 일을 못 하게 되는 곳이라면 들어가고 싶지 않다. 타투에 편견이 있다면 다른 것에도 편견이 있는 집단일 거라고 생각한다. 그런 의미에서 타투에 대한 편견이 없어졌으면 싶다.

"지금도 나는 내 몸에 새겨진 글귀를
자주 본다.
특히 무언가 잘 풀리지 않는 날,
막연히 낮은 감정들이 찾아오는 날,
'나 괜찮은 걸까.' '잘 살아가고 있나.'라는
물음이 생길 때면 소매 끝부분에 걸쳐 살며
시 얼굴을 내미는 'but'을 보며
'하지만 그래 그래 괜찮아.
매일이 좋을 순 없지만 좋은 순간은
매일 있는 거지.'라며 사소한 행복과
작은 기쁨을 발견하려고 노력한다."

류온

그때의 나 : 타임코드

류온

여전히 하고 싶은 것도 많고 궁금한 것도 많습니다.

어느 무엇도 될 수 있는 나 자신을 사랑하기 위해 매일 스스로

를 들여다봅니다.

공동저자로 <우리가 매일 차를 마신다면> 책을 출간했습니다.

어릴 적 새로운 친구를 사귀면 서로의 집 번호를 교환했다. 그때까지만 해도 지금처럼 스마트폰 사용이 일상화되지 않았기에, 난 항상 주머니에 모나미 펜을 가지고 다녔고 친구에게 펜을 주며 손가락 마디 위에 집 번호를 적어달라고 했다. 당장 뭔가를 기억해야 하는데 기록할만한 도구가 없었던 시절, 나의 손은 아주 유용한 도구였다. 엄마의 심부름으로 장을 보러 갈 때도 손만 들면 바로 볼 수 있는 내 살갗 위에 '오늘 꼭 사야 할 것'을 적곤 했다. 아마 그때부터 나는 기억해야 하는 것들을 내 몸에 적기 시작했던 것 같다. 이제는 잊고 싶지 않은 순간을 오래오래 간직하고 싶어, 분실 위험이 없는 타투로 내 몸에 기록한다. 나에게 너무나도 중요했던 그 시절의 선택을, 내가 애정하는 상태를 오래오래 유지하고 싶은 마음을, 내 몸 위에 새기고 있다. 지금도 그 기록들은 나의 일상 모든 곳에서 매일을 함께 한다. 자주 내 몸 위의 기록들을 들여다보고 그때의 나를 기억하며, 하루의 위안과 위로를 찾아 매일을 나아간다.

첫 타투 : Everything may not be good but there is something good in everyday

지금까지 했던 연애 중 가장 오래 만났던 사람과 헤어지고

나서 타투를 시작했다. 다복한 우리 집(2년 2남)처럼, 친구 같은 우리 엄마처럼, 젊은 나이에 아이를 낳아 기르고 싶다는 생각으로 20대 초반이었던 나는 그 사람에게 꽤 진심이었다. 하지만 만날수록 그 사람에게 맞추어 보려고 하는 나의 모습에 '이게 진짜 나일까.'라는 고민이 들었다. 그 사람은 자신의 환경과 시간을 따라올 수 있는 사람을 원했고 나는 그것이 버거워졌다. 결혼을 하더라도 나는 나대로 존재하고 싶었고 누군가에게 속하는 삶을 살고 싶지 않았다. 우리는 3년의 시간을 보내고 자연스럽게 서로의 이상향을 찾아 떠났다. 그리고 나는 내가 원했던 결혼과 엄마로서의 삶이 아닌 '나'로서 사는 삶을 고민했다. 지금까지 원했던 삶과는 다른 삶을 살고 싶다는 생각이 처음이었기에, 이 선택이 나에게 더 맞는 삶을 가져다줄 것이라는 마음의 평안을 얻고 싶었다. 어쩌면 불안했던 마음에 확신을 갖고 싶었었는지도 모르겠다.

'Everything may not be good but there is something good in everyday'. 이 글귀를 몸 위에 새겼다. 내가 생각했던 방향과는 다르지만, 또 다른 길에서 분명 좋은 일이 있을 거라는 믿음. 길은 정해져 있지 않고 선택에 따라 또 다른 길이 열릴 것이라는 믿음을 가지고 싶었다. 완벽하진 않지만 매일에는 분명 작은 행복과 좋음이 있을 거라는 것 또한 말이다. 첫 타투를 받기 위해서는 생각보다 고민해야 할 것이 많았다. 어느 위치에 어느 정도 크기로 무슨 색으로 할지, 이 모든 건 내 자유였다. 사람들의 타투를 참고하려고 이것저것 찾아보며 위치를 따라 대보기도 하고 거울로 확인도 해보고, 다양한 시도를 했지만 문득 그보단 내가 왜 타투가

하고 싶은지가 중요하다는 생각이 들었다. '자주 볼 수 있으면 좋지 않을까?'라고 생각하니 빨리 결정할 수 있었다. 내가 가장 잘 들여다볼 수 있는 팔에 하기로 했고 팔을 접으면 내 시선에서 가장 잘 보이는 곳인 손목부터 팔꿈치 사이의 크기로 정했다. 색은 언제 보아도 질리지 않기를 바라는 마음에 검정을 선택했다.

지금도 나는 내 몸에 새겨진 글귀를 자주 본다. 특히 무언가 잘 풀리지 않는 날, 막연히 낮은 감정들이 찾아오는 날, '나 괜찮은 걸까.' '잘 살아가고 있나.'라는 물음이 생길 때면 소매 끝부분에 걸쳐 살며시 얼굴을 내미는 'but'을 보며 '하지만 그래 그래 괜찮아. 매일이 좋을 순 없지만 좋은 순간은 매일 있는 거지.'라며 사소한 행복과 작은 기쁨을 발견하려고 노력한다. 그럴 때면 세상에 감사한 일은 수없이 많고 두 팔로 기지개를 켜며 하늘을 볼 수 있다는 것과 햇빛에 반사되어 반짝이는 윤슬에 지금 이 순간이 느슨하게 흘러가길 바라는 마음을 가질 수 있다는 것도, 꽤나 괜찮은 삶을 살아가고 있다는 생각을 하게 한다. 촘촘하게 세상을 바라볼 수 있는 마음을 갖게 한다.

유연한 마음의 근육을 키우고 싶어
: 유영하는 새와 피어오르는 연기

자신이 생각하고 원하는 것을 자신만의 방법으로, 무형의 것을 물질로 표현하는 사람들이 있다. '어떻게 저런 생각을 저렇게 표현하는 걸까.', 그들을 보면 가슴이 쿵쾅거리며 왠지 모를 설렘과 나도 저렇게 되고 싶다는 열망이 몸속에서 꿈틀거렸다. 같은 생각과 의미를 자신의 방식대로(그림, 영상,

사진, 기술 등) 풍요롭게 전달하는 그들이 특별한 존재라고 생각했다. 나도 그들처럼 내 생각을 표현할 수 있는 다양한 방법을 갖고 싶었다. 마치 사랑을 '사랑'이라고 쓰는 것이 아닌, 그림으로 음악으로 향으로 다채로운 감정을 다양하게 표현하는 것처럼 말이다.

'그래서 너는 뭐가 되고 싶어?' 누구나 한 번쯤은 들어봤을 질문이다. 다양한 것에 관심이 많은 나는 이 질문을 받을 때마다 여러 직업으로 대답했었는데, 그때마다 내가 진짜 이걸 일로 하고 싶은 걸까? 라는 생각이 든다. 무언가가 '되'어야 하는 건가. 그냥 '하'면 안 되는 건가. 나는 내가 느끼는 생각과 감정을 표현할 수 있는 다양한 도구를 습득하고 있다. 그림을 그리고, 향을 만들고, 도자기를 하고, 음악을 하는 것. 여전히 궁금한 것도 많고 하고 싶은 것도 많다. 하지만 뭐가 되고 싶냐는 질문을 들으면 하나로 정의할 수 없는 내가 전문성이 없나, 마치 이도 저도 아닌 사람이 된 것만 같은 기분에 낮은 감정들이 찾아온다.

나는 그럴 때마다 향에서 피어오르는 연기를 보며 작은 위로를 찾는다. 어디로 흘러갈지 그 누구도 모르지만, 한 줄기 연기는 바람을 만나면 여러 줄기를 만들고 또 다른 모양새로 흐르며 저 멀리 날아간다. '알다가도 모르는 게 인생이라던데, 평생 나라는 사람을 고민한다고 답이 있을까. 오히려 지금을 자유롭게 헤엄치고 건강하게 유영하는 나만의 방법을 찾는 것이 중요하지 않을까. 결국 매일의 내가 쌓여 미래의 내가 있지 않을까.' 연기를 멍하니 한참을 바라보며 되뇐다. 바람을 만나면 그에 맞추어 흘러가는 연기처럼, 어디로든 자유롭게 날아다니는 새처럼 나에게는 그러한 마음의 근육을 키우는

것이 필요하다는 생각이 들었다.

　내 몸에 새겨진 새와 연기는 이때의 생각이 담긴
타투이다. 어느 무엇도 될 수 있는 나 자신을 사랑하기 위해서
매일을 들여다본다. 내일의 내가 무엇을 할지는 아무도
모르지만, 내가 하고 싶은 것들을 매일 선택하고 결정하며 그
순간을 꾹꾹 눌러 담아 매일의 나를 쌓아가고 싶다.

내 삶과 철학, 기억을 담아두는 캔버스로
몸을 쓰고 싶다.

방서현

00년생, 대학생

타투를 한 계기가 궁금하다.

어렸을 때부터 마냥 하고 싶었다. 나는 운이 좋게도
캐나다에 있다. 여기에서는 만 18세면 바로 타투를
받을 수 있다. 만 18세가 되자마자, 대학교 1학년 때
바로 받았다. 아주 큰 걸로 새겼다. 팔뚝의 타투가 첫
번째 타투인데, 팔뚝에 콤플렉스가 있어서 일부러
사람들이 내 팔뚝을 더 쳐다보면 콤플렉스를 극복할 수
있지 않을까 했다.

도안들은 어떤 이유로 정했나.

타투가 꽤 여러 개 있다. 타투는 오래 고민하고
시작했는데, 각각을 오래 생각하고 받지는 않았다.
첫 타투는 Mitski라는 재패니즈-아메리칸Japanese-
American 가수의 가사 일부다. 인스타그램에서 알게 된
타투이스트가 여성을 그리는 방식이 마음에 들어서
그에게 받았다. 추상적인 모양으로 팔을 채우고 싶어서
그 옆에도 타투를 했다.
가슴과 명치에도 타투가 몇 점 있다. 이 타투들은
첫 타투를 받은 이후 부모님에게 보이지 않는 곳에
받으려고 했다. 옆구리에 새긴 것은 아버지께서 어렸을
때 불러주신 별명이고, 반대쪽 옆구리에는 고양이를

새겼다. 고양이를 키우기 전에 받은 타투라, 지금
키우는 고양이와 닮은 것으로도 하고 싶다. 나는 주로
오랫동안 작업을 지켜봐 온 타투이스트들에게 받았다.
사실 지우고 싶은 타투도 있다. 허벅지의 타투는
굉장히 우울할 때, 너무 우울하니 뭐라도 하고 싶어서
받았다. 내가 사는 몬트리올에는 타투이스트가 굉장히
많다. 그중에 여러 사람에게 사연을 받아서 타투
작업을 하고 그것을 촬영해 전시하는 프로젝트를
진행하는 분이 있었다. 사연이 있어도 디자인에는
참여할 수 없고, 아티스트의 생각대로 도안이
만들어진다. 무엇이라도 하고 싶었던 때고, 미술
작품에 참여한다는 생각으로 그냥 했다. 무료이기도
하고. 하지만 시간이 지나니 너무 우울한 시기가
떠오르는 타투가 됐고, 디자인이 마음에 들지는 않았기
때문에 언젠가 돈이 생기고 타투를 지우는 기술이
발전한다면 없애고 싶다.

캐나다와 한국의 타투 차이가 있나.

팔에 있는 것은 모두 몬트리올에서 받았다. 전통적으로
검고 굵은 선을 많이 사용한다. 첫 타투이스트는
레바논계 캐나디안이셔서 중동 느낌이 난다. 가슴의
타투들은 한국에서 받았다. 인스타그램에서 많이 볼
수 있는, 선이 얇고 파스텔톤을 많이 쓰는 타투들이다.
한국의 스타일은 전반적으로 작고 세심한 스타일 같다.
이런 걸 더 좋아해서 여름방학에 한국에 갈 때마다
받곤 했다. 한동안 타투 받는 건 쉬려고 하지만, 한국

스타일이 나와 더 어울리는 것 같아서 앞으로도 한국
스타일로 받고 싶다.

문화 차이도 있을까?

내가 간 곳에서만 그런 건지는 모르지만, 한국에선
타투를 받을 때 노출에 신경을 많이 쓰더라. 가슴 쪽에
받을 때는 브래지어를 안 해도 된다고 생각했는데,
한국에서는 가리고 해야 했다. 캐나다에서는 그냥 벗고
받았다.

법적인 면에서는 크게 차이를 못 느꼈다. 한국에
오래 살지 않아서 그럴 수도 있다. 물론 아무래도
캐나다에서는 타투샵이라면 간판을 내걸고 있다는
점이 다르고, 타투 팝업 샵도 있다. '15분짜리 작은
타투를 받을 수 있다'는 식으로 광고하기도 한다. 카드
결제가 되고, 동의서 작성, 신분증 확인도 한다. 만 18
세 미만이면 부모님과 함께 가야 한다. 캐나다는 내가
알기로는 타투가 불법은 아니지만, 그 기준이 법적으로
제도화되어있지 않다. 그래서 타투이스트가 될 수
있는 요건이 모호하고, 청결 관리를 타투이스트가
개별적으로 알아서 해야 한다. 한국도 마찬가지겠지만,
정부에서 관리하는 기준이 불명확하다.

타투를 새긴 뒤 주변의 반응은 어떤가.

한국에서는 직계 가족 외에는 타투를 주변에 보여주지
않았다. 부모님이 타투를 반대한다고 한 적이 없었고,
그 외에도 무언가에 반대한 적이 없으셨는데,

싫어하셨다. 어머니는 취업과 관련한 현실적인 이유로 걱정하셨고, 아버지와는 엄청나게 싸웠다. 유교적인 이유로 여성을 무시하는 발언을 많이 하셨다. 아버지의 딸이니까 내 몸이 아버지의 소유라고 생각하셨던 것 같다. 몸에 하는 일은 아버지의 허락을 받았어야 한다고 말씀하시며 탈색마저도 허락을 구해야 한다고 하셨다. 진심인지는 모르겠지만 연을 끊겠다는 말도 나왔다. 나도 그 말에 반발해서 화를 많이 냈다.

집에서도, 찌는 여름에도 타투를 거의 가리고 다닌다. 타투가 보이는 옷을 입으면 뭐라고 하신다. 아버지가 화를 잘 안 내시는 편인데, 타투 관련해서는 차갑게 말씀하신다. "네 인생에 다음 타투는 없게 해라"라는 식이다. 보일 때마다 말씀하시는데, 거짓말을 하기는 싫어서 "인생이 얼마나 많이 남았는데"하는 식으로 답하며 아직도 아버지와 많이 싸운다. 이번 여름에도 집에 가면 가리고 다녀야 하나 걱정이다.

친구들은 모두 좋아한다. 한국에는 친구가 없고 대부분 캐나다인 친구다. 국제학교를 함께 다녔던 한국인 친구도 있는데, 그 친구와는 중학교 때부터 어른이 되면 어떤 타투를 할지 이야기했었다. 나에게 타투가 있는 것이 의외라는 사람이 많다. 반전 매력이라고 생각하는 사람들도 있다. 캐나다, 특히 몬트리올은 예술 커뮤니티가 굉장히 커서 타투를 가진 것을 걱정할 이유가 없는데, 한국에서는 타투를 내보이고 다니면 모두 쳐다본다. 홍대 한복판 같은 데에 있는 게 아니라면 모두 쳐다보고 대놓고 물어보기도 한다. 한

번은 큰 서점에 있었는데 모르는 할아버지가 오셔서 "이거 왜 했냐."라고 물어보셨다. 순수하게 물어보시는 분들도 계시다. 아주머니나 할머니분들이 "이거 직접 그린 거냐.", "문신이냐." 물어보기도 하신다. 그런 모습은 귀엽다.

한국이든 캐나다든 어린아이들이 물어볼 때 기분 좋다. 아이들이 많이 쳐다보기도 하고, "이건 지워지냐." 같은 질문을 하는데, 그렇게 귀엽다. 물론 그 아이들의 부모님이 좋아하지는 않겠지만.

타투를 새기고 새롭게 겪은 일도 있나.

팔뚝의 가사로 새긴 타투는 내가 거울에 비춰서 읽을 수 있게 거꾸로 적혀있다. 술을 마시는 모임이나 클럽, 파티에 갈 때마다 술 취한 또래가 타투를 보고 예쁘다고 다가오기도 하고, 팔을 붙잡고 거꾸로 쓰인 글자를 읽으려고 하기도 한다. 생판 모르는 사람들이 팔의 타투를 자꾸 읽으려고 해서 불편할 때도 있지만 괜찮다. 다른 사람들이 몸이라고 인식하지 않고 장식이라고 생각하는 것 같을 때가 있다.

타투에 대한 자신의 관점이나 철학을 듣고 싶다.

어렸을 때는 그냥 멋있었다. 그래서 받고 싶었다. 전시회에서 미술 작품을 모으는 것처럼 내가 좋아하는 그림을 좋아하는 작가로부터 모으는 것이라고 생각했다. 그 생각은 아직 변함없다. 그런데 시간이 흐르면서 그림에 큰 의미가 없어도 된다고도 생각하게

됐다. 반대로 그 의미가 나중에 후회가 되지 않을지를
생각해봐야 하는 것 같다. 예를 들어 우울했을 때
받은 타투는 그 시기를 떠올리게 해서 후회했다. 평생
들어도 질리지 않고 괜찮을 가사를 골랐던 것처럼
앞으로도 이런 식으로 할 것 같다. 지우는 것이
큰일이라고 생각하지도 않고, 마음에 안 드는 게 좀
있더라도 괜찮다는 생각으로 받고 있다.
처음 2년 동안 다섯 개를 새겼다. 지금은 내 몸을
디자인할 수 있는 캔버스라고 생각하고 레이아웃을
고민하려고 한다. 어떤 사람들은 몸을 가득 채우는데,
나는 그런 스타일을 원하지 않고 크게 받고 싶은 것도
아니다. 몸이라는 캔버스가 한정된 것이라고 생각하기
때문에 지금은 쉬고 있다. 받고 싶은 예쁜 도안도
있지만, 서른이 되고 오십이 되어도 괜찮을 타투를
하고 싶다. 나이가 들면서 타투를 가진다는 것에 대한
생각을 많이 한다. 관리하는 방식이나, 가격이 비싸도
더 잘하는 사람들에게 받고 싶다던지 하는.

타투를 한 후의 인식 변화가 있을까.

어렸을 땐 타투가 가진 의미가 굉장히 중요하다고
생각했고, 도안 자체에는 의미를 두지 않고 저렴한
것도 받았다. 지금은 그렇지 않다. 내 삶과 철학, 기억을
담아두는 캔버스로 몸을 쓰고 싶다. 솔직하게 말하면
굉장히 우울할 땐 이 아픈 행위를 선택하는 것에
의미를 두기도 했다. 지금은 좋은 행동이었다는 생각은

안 하지만, 그래도 아픔을 택하고 견디는 행위 자체가
필요했다.

더 하고 싶은 이야기가 있나.

어머니는 내가 취직을 못 할까봐 걱정하신다. 나는
어렸을 때부터 캐나다에서 자라면서 북미에서 일하게
될 거라고 생각했다. 모든 북미 문화가 타투에 열린
것은 아니지만 내가 다닐 직장은 타투를 인정하는
곳이 아닐까. 학교에서도 교수님 앞에 드러내고 다녀도
괜찮다. 한국에서 일한다면 다르겠지만, 북미 쪽
회사들은 괜찮은 편이다. 창작하고 싶은 마음도 있기에
더 신경을 쓰지 않게 될 거라고 생각한다.

술을 마실 수도 있고, 귀를 뚫을 수도 있었다.
타투도 그중 한 가지였다.

챈토피아

01년생, 대학생

타투를 하게 된 계기가 듣고 싶다.

성인이 된 후에, 성인만 할 수 있는 것을 하고 싶었다.
술을 마실 수도 있고, 귀를 뚫을 수도 있었다. 타투도
그중 한 가지였다.

도안은 어떻게 선택했나.

나 자신을 이상주의자라고 생각해서 '이상'이라는
단어를 한자로 새겼다. 발목의 타투는 어떤 과학자의
강연에서 지구가 한없이 큰 우주에서 작은 점이지만
그 의미가 있다는 이야기를 들었고, 그걸 계기로 행성
모양의 타투를 했다. 나머지 하나는 SNS 피드를 보다가
예뻐서 한 것이다. 꽃을 새겼다.

강연의 지구 이야기를 더 들을 수 있을까.

사실 그 수업을 안 좋아했는데, 마지막 날에 들은
이야기다. 요약하자면 우주에 비해 지구는 작지만, 그
안의 사람들 사이에 많은 일이 일어나기에 소중하다는
것이다.

타투를 새긴 뒤 주변의 반응은 어땠나.

또래 친구들은 부러워하거나 예쁘다고 좋아해 준다.

부모님 허락을 못 받아서 못 하는 친구들도 있다.
부모님은 놀라셨다. 생각보다 크기도 크고 익숙하지
않은 것을 선택했기 때문이다. 지금은 괜찮게
생각해주시는 것 같다.

본인은 어땠나.

사실 타투를 직접 받기 전까지는 아무것도 몰랐다.
얼마나 아픈지, 가격은 어느 정도인지. 받고 나니 어떤
사람들을 보면 '돈 많이 썼겠다.'라거나 '얼마나 썼을까.'
라는 생각이 든다. 특별히 달라진 것은 없다.

타투에 대한 생각이 궁금하다.

패션 정도로 생각한다. 개성을 나타내고, 이야기를
담을 수 있는 것이다. 몸에 하는 것이다 보니 몸이
스케치북이 되는 느낌이다. 앞으로 어디에 할지를
생각하는 것도 좋다. '이상'이라는 타투를 할 때 크게
고민하지는 않았는데, 결국 스스로 더 이상적인 생각을
하도록 영향을 준다.

더 하고 싶은 이야기가 있을까.

친구가 타투를 정말 하고 싶어 했는데 부모님에게
허락을 못 받아서 못 하다가 팔 한쪽에 몰래 했다. 3
년째 긴팔만 입으면서 숨기고 있다. 그 친구를 보면
인식이 좋아지기를 바라게 된다. 어른들에게는
익숙하지 않은 일이니 어쩔 수 없다는 생각도 한다.

'남을 사랑하려면 나부터 사랑하자.'

현빈

95년생, 대학원생

타투를 한 계기가 궁금하다.

원래는 얼굴에 열 군데가 넘는 피어싱이 있었다. 귀와
목에도 있었다. 심적으로 아픈 상태다 보니 물리적인
고통이 낫겠다는 생각으로 아픔을 느꼈던 것 같다. 그
고통마저 무뎌졌을 때 타투를 하면 또 다른 자극이지
않을까 싶었다. 그래서 친구가 하는 샵에 가서 아무
도안이나 해달라고 했다. 보여준 것 중에서 알록달록한
게 좋아서 새와 꽃이 있는 것으로 골랐다. 내가 보이는
곳에 하면 질릴까 봐 보이지 않는 곳에 타투를 많이
했다.

도안을 선택한 이유가 따로 없나.

레터링 도안이 하나 더 있었다. 심적으로 힘든
시기여서 나 자신에게뿐만 아니라 남들에게도 나쁘게
대했다. 그때 '남을 사랑하려면 나부터 사랑하자.'라는
타투를 했다. 처음에는 그 의미가 좋아서 한 건데,
사람들이 자꾸 "그건 무슨 의미야?"라고 너무 많이
물어봤다. 그래서 가벼워지자는 의미에서 그 레터링
타투를 깃털로 커버업 했다.

주변 반응은 어땠나.

피어싱이 많았어서 타투가 없었을 때 오히려 사람들이
왜 타투가 없는지를 이상하게 생각했다. 지금은 나도
스스로 타투가 좀 적지 않나 싶어서 좀 더 채우고 싶다.
(웃음) 때때로 "너 취업 안 할 거야?" 묻는 사람들이
있다. 그럴 땐 "안 할 건데." 답하고 만다.

타투를 하고 생긴 에피소드가 있었나.

손등의 타투는 타투이스트 친구마저도 "왜 여기에
했냐."라고 한다. 게다가 칼 타투라서 긴팔에
아랫부분이 가려지면 사람들이 종교적인 이유로
십자가를 새긴 줄 안다. 선타투 후뚜맞도 했다. 집에 갈
때는 여름에도 긴팔을 입었는데, 더워서 머리를 묶다가
엄마한테 보인 것이다. "너 이거 뭐야."하고 머리를
맞았다. 그런데 나도 마음에 들지 않은 타투라 "지울
거야." 답했다.

타투를 하기 전이나 후에 인식 변화 같은 것이 있었나.

타투는 유행이 빠르게 도는 것 같다. 어디서 '괜찮다.'
하면 많이들 받는다. 유행 타지 않는 타투를 잘 골라서
하는 것이 좋을 것 같다. 유행에 따라서 예쁘다고
받으면 유행이 끝났을 때 다른 걸로 덮는 사람을 많이
봤다. 나도 그렇다. 대부분 커버업 중이다. 나처럼
갑작스럽게 가서 아무 데나, 아무것이나 해달라고 하는
것보다는 장기적으로 봤으면 좋겠다.

더 하고 싶은 이야기가 있을까.

타투 합법화 전시에 다녀온 적이 있다. 그런 전시가
열린다는 사실이 타투 합법화에 더 많은 사람이 관심을
갖는 추세라고 보인다. 타투를 가지면 양아치 같다는
선입견이 있다. 타투든 피어싱이든 염색이든 안 좋은
시선으로 보지 않았으면 좋겠다.

"글을 쓸 때마다 보이는 이 타투가
나의 불편과 실패를 계속 기록하게 한다.
내가 쓴 기록들이 누군가에게 닿아
흔적을 남겼으면 한다."

박미은

타투와 비거니즘

박미은

부산의 작은 서점, 나락 서점을 열고 닫습니다. 비건을 지향하
는 사람 하나와 육식 고양이 두 명과 살고 있습니다.
짝꿍과 <둘이 함께 살며 생각한 것들>을 썼습니다. 연락이 되
지 않을 때는 물속이거나 책 속에 있어요.

누군가 그랬다. 결혼하면 가부장 제도에 편입하기를 선택한 것임으로 기혼 여성인 나는 페미니스트가 될 자격이 없다고. 기울어진 운동장을 바로잡아보자고 생각하는 것만으로는 페미니스트가 될 수 없었다. 이러다 아이를 낳아 아이의 성(姓)이 남성의 성을 따르기라도 한다면? 시댁의 제사나 명절을 챙겨 며느라기의 길을 걷는다면? 나는 페미니스트가 될 수 없는 걸까. '자격'은 누구에게 줄 수 있고 대체 누가 주는 것인지 알 수 없었던 의문과는 별개로 나는 기혼자인 나를 자꾸만 검열했다.

　　이토록 나는 타인의 말에도 쉽게 흔들리는 사람이었다. 나의 삶을 대신 살아주지 않을 완벽한 타인이 내뱉는 영양가 없는 말에도 자유롭지 못했다. 앞으로의 삶도 별 의미 없는 타인의 말에 휘둘리고 의미 없는 눈빛조차 내 멋대로 해석하며 나를 작아지게 둘 것인가. 내가 원하는 내가 되도록 내가 원하는 삶을 살 수 있도록 도와줄 타투를 새겨 마음을 다잡고 싶었다. 역설적으로 타인의 시선이 머물 수밖에 없는 타투로 나를 표현하기로 했다. 다르게 말하면 타투는 타인의 존재와 시선에 의해 더 의미가 깊어질 수밖에 없을 것이다.

　　타투를 결심하고 바로 실행에 옮기진 않았다. 그러던 어느 날 윤이형 작가님의 소설 <붕대 감기>가 내 삶에 들어왔고

그 속에서 작은 힌트를 얻었다. 붕대 감기 속 주인공들은
학력이나 나이, 직업이 모두 다른 여성들이었고 주인공들의
개별적인 이야기가 카테고리화되지 않은 여성 개개인을
따뜻하게 비춰주었다. 붕대 감기는 내게 말해주었다. 나이나
결혼 여부와 상관없이 여성들 모두 각자의 자리에서 따뜻한
연대가 가능하다고. 기혼 여성인 나도 느슨하고도 따뜻한
연대를 희망할 수 있다고. 책을 읽으며 그리웠던 친구들의
얼굴을 그렸고 떠오르는 감정들을 기록했다. 제일 좋아하는
연필을 제일 좋아하는 황동 연필깎이로 조심스레 깎아 책상
위에 두고 바로 옆에 놓인 소설의 표지를 바라보면서 내
몸에 타투를 새긴다면 <붕대 감기> 표지에 있는 연필과 연필
부스러기(pencil shavings) 그리고 연필깎이를 새겨야겠다고
다짐했다. 불편했던 마음과 위로되는 일들을 끝없이 기록할
수 있도록.

　책을 좋아하는 이유는 너무 많지만 하나를 꼽자면 결국
내가 읽은 책은 내게 흔적을 남긴다는 것이다. 그 흔적은
무형의 파편으로 내 무의식을 맴돌다가 돌연 행동하게 한다.
비건을 지향하게 된 것도 책을 읽다가 책의 문장들이 어느
순간 나를 흔들었기 때문이다.

　서점을 하면서 즐거운 일은 나의 공간에 내가 관심 있어
하는 책들로 책장을 채워두기 때문에 나와 비슷한 사람들을
서점에서 만날 수 있다는 점이다. 비건을 지향하면서 서점
공간에 비건과 기후 위기, 비인간 동물을 주제로 한 책이
많이 늘었다. 자연스레 비건을 지향하고 비인간 동물을
사랑하는 친구들을 만났다. 그 친구 중 하나가 타투이스트
예민님이었다.

예민님이 운영하는 예민타투는 비건 친화적인 곳이다. 언뜻 생각할 때 비건과 접점이 없어 보이는 타투조차 동물을 착취하고 환경을 오염시킬 수 있다. 타투 잉크나 레이저, 타투 후 관리에 사용하는 제품에 동물성 성분이 쓰일 수 있기 때문이다. 예컨대 타투 잉크에 탄화 골분(동물의 뼈를 건류해 만든 활성탄), 글리세린, 젤라틴, 셸락(shellac)이 들어갈 수 있다. 일반적으로 타투샵에서는 타투 후 관리에 바셀린을 사용하도록 권유한다. 어릴 적 집집마다 하나씩 있던 바셀린은 석유에서 추출한 젤리라는 점을 차치하고도 동물실험을 진행하고 있어서 논비건이다. 비건 타투를 지향하는 예민님은 타투 작업 때 비건 잉크를 사용하고 동물성 라텍스 장갑 대신 니트릴 장갑을 착용했다. 시술이 끝난 후에는 타투 위에 코코넛 오일을 발라주었다. 코코넛 오일은 보습과 향균 등 기능 면에서도 바셀린보다 낫다고 했다. 타투이스트에게 동물성 재료를 사용하지 않는지 이것저것 따져 묻지 않아도 예민님을 알게 된 덕에 마음 편하게 타투를 새길 수 있었다. 마치 비건 식당에 가서 국의 베이스가 채수인지 육수인지, 빵에 계란이나 우유를 사용했는지 묻지 않아도 안심하고 한 끼 식사를 할 수 있는 것처럼.

　　타투처럼 비거니즘과는 접점이 없어 보이는 곳에서도 비거니즘은 교차하고 있다. 예로부터 현악기의 현과 활에는 상아, 말꼬리, 양의 창자, 고래 힘줄 등이 사용된다고 한다. 악기뿐 아니라 아름다운 그림 아래에도 카드뮴이나 동물 뼈가 들어간 안료와 육식성 미술 재료가 감춰져 있다. 다양한 분야에서 동물의 부산물이 사용되거나 동물실험이 존재한다. 어느 분야든 숲과 지구를 파괴하는 데 적극적이고, 우리의

눈을 가리는 방식은 능수능란하다. 교묘히 가려진 진실 덕에 나는 자주 기만당하고 비거니즘 실천에 실패하기도 한다. 실패한 뒤에는 이렇게 부족한 내가 비거니즘을 말해도 될까 자주 혼란스러웠다. 하지만 우리가 무엇을 하든 하지 않든 시간은 흘렀고, 지나간 달력을 뜯을 때마다 나는 초조했다. 빠르게 뜨거워지고 빠르게 차가워지는 기후변화 속에서 완벽한 나로 준비한 후 입을 여는 것보다 준비 가운데 말을 시작해야 했다. 서점에서 환경 독서 모임을 열고 환경 글 모임을 진행하면서 만난 사람들 덕에 알았다. 누구나 완벽할 수 없고 나처럼 부족한 사람이 나서서 이야기하면 다른 사람들도 목소리 내기 부끄러워하지 않는다는 것을.

자주 실패한다. 쉽게 흔들리고 넘어진다. 또 넘어질까 두려워 원래 누워있을 계획이었다는 듯 한참을 누워서 눈만 끔뻑거리기도 한다. 애초에 시분초 완벽하게 설정한 계획도, 완벽해지고자 하는 결심도 없으므로 나의 실패는 절망보다는 에피소드에 가깝다. 오른손에 연필을 쥐고 실패들을 그리고, 나의 시도를 웃으며 기록한다. 연필을 쥐고 글을 쓰는 지금, 내 시야에는 오른손 검지에 새겨진 작은 연필과 오른 손목에 새겨진 연필깎이와 연필 부스러기가 보인다. 글을 쓸 때마다 보이는 이 타투가 나의 불편과 실패를 계속 기록하게 한다. 내가 쓴 기록들이 누군가에게 닿아 흔적을 남겼으면 한다.

"책을 좋아하는 이유는 너무 많지만
하나를 꼽자면 결국 내가 읽은 책은
내게 흔적을 남긴다는 것이다.
그 흔적은 무형의 파편으로 내 무의식을
맴돌다가 돌연 행동하게 한다."

타투를 하면서부터 스스로 몸을 가꾸고
많이 바라보게 됐다.

조아라

84년생, 대학원생

타투를 하게 된 계기가 있을까.

처음 타투를 한 건 2013년이다. 트위터에서 인디
뮤지션의 타투를 보고 정말 예쁘다고 생각했다.
그때 업무 스트레스가 커서 끝나면 바로 타투를 하고
싶었다. 인디 뮤지션이 받았다는 타투이스트분께 가서
손가락에 'R' 타투를 받았다. 반지를 좋아하는데 잘
잃어버려서 타투로 새겼다.

타투 도안을 선택한 이유들이 궁금하다.

두 번째 타투는 목에 했다. 귀밑부터 이어지는
이니셜을 넣은 육각 기둥 모양인데, 특이한 곳에
해보고 싶었다. 이니셜의 'R'이 좋아서 또 새겼고,
꽃다발을 도식화 해 나중에 팔까지 이어질 수 있도록
했다. 세 번째는 팔의 노란 동백꽃이다. 2014년에 5년
정도 치매를 앓던 할머니께서 돌아가셨다. 할머니가
좋아하신 노란 꽃을 새기고 싶었고, 할머니를 생각하며
했다.
발목의 사각형 타투는 상반신에만 타투가 있어서
충동적으로 받았다. 왼쪽에 타투가 많아서 왼쪽
면을 채우고 싶기도 했다. 마지막 손목 타투는
티베트 말이다. 이제 어느 쪽으로 봐야 하는 말인지

헷갈리지만. (웃음) '모든 것에는 끝이 있다.'라는
말이다. 위안을 많이 받은 말이라 그 의미를 새기고
싶었다.

타투를 새긴 뒤 주변의 반응은 어땠나.

의외로 덤덤했다. 처음 할 때쯤이 사람들이 타투를
접하기 시작하는 분위기였다. 너무 특이하다거나
보기 싫다는 말을 직접 들은 적은 없고, 부모님은
뜨악하셨다. 손가락 정도는 눈에 안 띄니 크게 신경
쓰지 않으셨는데, 목에 해오니 많이 놀라셨다.
어머니께서는 목욕탕에서 젊은 여성들 몸에 문신이
많은 걸 보고 '우리 딸이 그렇게 특이한 건 아니다.'
라는 생각을 하면서 위안받으시는 것 같다. (웃음) 친구
몇몇은 "취직할 때 마이너스가 되지 않겠냐." 혹은 "
너무 과하다."라고 한다. "그걸 왜 해." 같은 게 아니라
걱정하는 뉘앙스다. 반대하거나 눈살을 찌푸리기
보다는 재미있는 반응이 많았다. 목욕탕에 가면
할머니들이 목부터 팔, 발목까지 훑어보시기도 한다.
그런 지점들이 흥미롭다.

본인에게는 변화가 있었나.

타투는 몸에 그림을 그리는 것이라 그 행위
자체가 재미있다. 내 몸을 아름답다고 생각하거나
가꾸어야겠다고 생각한 적이 없는데, 타투를
하면서부터 스스로 몸을 가꾸고 많이 바라보게
됐다. 그게 좋은 변화 같다. 화장을 좋아하지 않는데,

타투가 몸에 있는 것은 위안과 긍정적인 기분을 준다.
주변에서 질리면 어떡하냐고 걱정하거나 망설이는
분들이 있는데, 나는 몸에 애정이 생긴다며 추천한다.

타투를 하고 겪은 에피소드도 있을까.

어머니가 타투 있는 여자들을 보시면 꼭 말씀해주신다.
딸이 튀는 사람이 아니라는 걸 확인하시는 것이 한
편으로는 측은한 마음도 든다. 어머니는 "너는 너보다
문신이 많은 사람이랑 결혼해야겠네." 같은 이야기도
하신다.

최근에 히피펌을 했다. 할머니들이 정기적으로 파마를
하러 오시고, 손님들이 일손까지 돕는 옛 정감이
있는 미용실에 가서 했다. 한 할머니가 고무줄을
넘겨주시다가 타투를 보고 깜짝 놀라시면서 타투는
어디서 했고, 결혼은 당연히 안 했겠고, 하는 식으로
이야기하시더라. 오랜만에 아주머니, 할머니 무리에서
특이한 사람이 된 기분을 느꼈다. 미용실이나
목욕탕에서의 시선들이 싫다기 보다는 다른 세계에
사는 사람이라는 생각에서 재미를 느낀다.

타투를 한 후에 타투에 대한 인식 변화가 있었나.
관점이 달라졌을 것 같다.

고정관념이 있었다. 힙합 하는 사람들이나 하는
것이라던가 하는. 막상 해보니 아프지도 않았고,
받았다고 특별한 사람이 되는 느낌도 아니었다. 오히려
해보고 싶은 다른 것들을 찾는 동기부여가 되어줬다.

머리 한 번 하러 가는 것도 귀찮은데 타투를 하면서
다른 즐거움을 적극적으로 찾기 시작했다. 몸을
캔버스로 쓰는 것이니 나를 적극 사용하는 느낌이다.
현재를 잘 살고 싶다. 타투도 나중을 생각하기보다는
현재를 사는 거라고 느껴진다. 도안이 생각나면 바로
받는다. 타투이스트의 그림보다는 스스로 떠오른 것을
새기는 편이라 더 재미있다. 나 자신이 하고 싶은 것을
열심히 찾는 과정이고, 삶에 즐거움이 하나 더 추가된
것이라고 느낀다.

해주고 싶은 이야기가 있나.

남원이라는 소도시에서 책방을 운영했었다. 그때
화실을 운영하며 그림 그리는 50대분을 알게 되었는데,
다시 만났을 때 타투가 생기셨더라. "아가씨를 보고
용기 내어서 했다." 하시면서 손목이나 손등의 강렬한
타투를 보여주셨다. 감동했다. 머리도 탈색하셨더라.
보기 좋았다. 스스로 하나의 벽을 넘어온 것이라고
생각하기 때문이다. 나이를 먹어서도 다른 사람들에게
영향을 받고 자신의 벽을 넘는다는 일이 좋다고
생각한다. 나도 재미있게 자신만의 분위기를 만들며
나이 들 수 있겠구나 싶었다. 그때 '잘살고 있구나.'
생각했다.

나에게 방어막이 되어주길

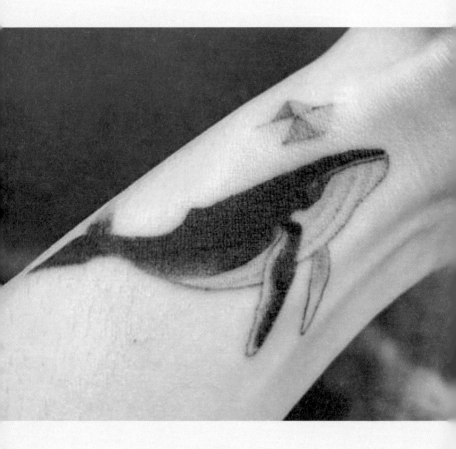

라룰
96년생, 대학원생

타투 소개를 부탁한다.

처음 한 타투는 도안을 직접 그렸고, 타투이스트분이 수정해주셨다. 배에 5,6cm 크기의 노란 리본을 그렸다. 삶을 살아가며 가장 큰 영향을 받은 일이 세월호 참사다. 세월호 참사를 기억하기 위해 타투를 했다. 손목의 타투는 고래와 노란 종이배다. 고래를 몸에 새기고 싶던 차에 세월호 참사를 함께 이야기하면 좋겠다고 생각했다.

팔에 큰 타투를 받을 예정이다. 1년 전부터 어떤 방식으로 새길지 고민해왔다. 페미니스트 정신을 담고 싶고, 나에게 방어막이 되어주길 바란다. 메두사 타투인데, 목이 잘려서 너덜너덜해진 도안이다. 조금 웃고 있고, 정면을 바라보는 모습을 그려달라고 했다. 이토 준지 만화의 '토미에'라는 여성 캐릭터 모습과 비슷하게 그려달라고 하고 싶었다. 남성들에게 신랄하게 말하는 캐릭터이기 때문이다. 그 이미지는 질릴 것 같기도 해서 마음에만 담아두기로 했다. 발에는 핸드 포크* 타투가 하나 있는데 많이 지워졌다. 프리다 칼로의 눈썹 모양과 함께 영어로 'Frida'

* **핸드 포크 hand poke.** 머신없이 수작업으로 하는 타투. 머신이 없던 시절의 타투 방식.

라고 적었다. 프리다 칼로의 이미지를 느낄 수 있는
캐리커처 같은 것이다.

주변 반응은 어땠나.

처음 노란 리본 타투는 예쁘다는 반응이 있었지만,
경력이 짧은 타투이스트에게 받은 거라 그런지
삐뚤빼뚤하고 번짐이 있어 못난 면이 있다는 말도
들었다. 고래 타투는 의미를 부러 말하진 않지만
세월호 참사를 뜻하는 거냐고 물어보면 그렇다고
답한다.
첫 타투는 가족들에게 들키고 싶지 않아서 배에다
했다. 배꼽티를 자주 입기는 하는데 아버지가
아시는지는 잘 모르겠다. 가족들의 반응은 "할 거면
예쁜 걸 좀 하지.", "돈도 없는데 왜 타투를 하냐."라는
식이다. 고래 타투는 잘한 것 같다는 말도 들었다. 곧
팔뚝에 할 타투는 주변의 반응이 어떨지 궁금하다.
어머니께는 먼저 말씀드렸는데, 이번에도 "돈도 없는데
뭘 하냐."라고 하시더라.

타투를 새기고 새롭게 알게 된 것이나 경험이 있다면.

타투를 한 후의 물리적 반응이 있다. 비가 오면
배에 있는 타투가 가렵다. 타투이스트의 실력이
좋지 않거나, 바늘을 너무 깊이 찔렀을 때 나타나는
증상이라고 하더라. 다른 타투로 덮고 싶은데, 배가
아픈 부위이기도 하고 커버업은 더 아프다고 해서 겁이
난다.

타투를 하고 나서 타투이스트분들의 경력 정도를
식별하는 방법을 알게 된 것 같다. 인스타그램을
통해서 타투를 접하기 쉬워졌는데, 경력이 짧은 분들은
포토샵을 하거나 몇 달 뒤의 발색 샷을 잘 올리지
않으시는 것 같다.

타투를 어떻게 생각하나.

타투는 몸에 새겨지는 것이고 정체성을 나타내는
지표라는 생각을 한다. 의미 없는 것을 하고 싶지 않다.
그래서 어떤 타투를 해달라는 말을 자세하게 한다.
돈을 더 주더라도 이미 있는 도안보다는 나만을 위해
요청한 타투를 받고 싶다.

타투는 한 번 하면 계속 하게 된다는 말을 들었는데,
나도 중독처럼 계속하고 있더라. 주변에도 해보라는
말을 많이 한다. 내 생각을 담아낼 수 있고 사람들에게
상징적으로 드러낼 수 있기 때문이다. 쉽게 말하면
자기 개성을 쉽게 표현할 수 있는 수단이 아닐까.

더 하고 싶은 말이 있다면.

중요한 건 잘하는 사람에게 받는 것이다. 또 아프다고
겁을 내는데, 죽을 만큼 아픈 것은 아니다.

"타투는 그 사람의 취향의 역사다."

레몬

97년생, 대학생

타투를 한 계기가 궁금하다.

첫 타투는 가위를 꽃으로 감싼 타투다. 우울증을 나
스스로 극복해보자는 생각으로 새겼다. 자해할 때
가위를 썼었는데, 그 가위를 살구꽃으로 감싸 손목에
새겼다. 자해하지 말자는 의미다.

두 번째 타투는 목의 나비 두 마리와 달이다. 김기림
시인의 <바다와 나비>라는 시가 있다. 그 시는
교과서에서 읽었는데, 무밭인 줄 알고 바다에 간 나비
이야기다. '바다가 무서운 줄 모르고 달려들었던 나비는
현실의 잔혹함에 지치게 된다.'라고 배웠지만 바다를
거쳐 달을 향해 나아가는 나비를 떠올리며 새겼다. 두
마리인 이유는 한 마리면 외로울 것 같아서다.

미국 샌프란시스코에 유명한 성소수자 거리가 있다.
거기에서 즉흥적으로 오른 손목의 하트 모양 무지개
타투를 받기도 했다. 퀴어로서의 정체성을 나타내고
싶었고, 유명한 거리에 간 기념이었다. 젊은 여성
타투이스트와 이야기도 많이 나눴다. 우리나라의 퀴어
인권이 어떤지 궁금해하길래, 처참하지만 2019년에 20
번째 퀴어 퍼레이드가 열렸다고 말해주었다.

무지개 타투는 고민이나 에피소드가 많았을 것 같다.

너무 충동적으로 한 거라 이따금 '내 손목만 보고 내가
퀴어라는 걸 알면 어떡하지.'라는 생각도 한다. 그런데
막상 이것이 퀴어 표현이라는 걸 아는 사람들은 퀴어
프렌들리하다. 지금 여자친구는 친해진 지 얼마 안
됐을 때 타투를 보고 '혹시?'라고 생각했다고 한다.
그래서 '어, 이거 나쁘지 않을지도?'라는 생각을 했다.
(웃음)

주변의 반응은 어땠나.

아직 학생이고 주변에 타투를 한 친구가 많아서
괜찮은데, 사회에 나가면 어떨지 잘 모르겠다.
아버지는 일 때문에 따로 사시고 엄마와 동생과 셋이
사는데, 둘은 괜찮게 생각한다. 아버지는 보수적이셔서
만날 때에는 감춘다.

타투를 하고 인식 변화가 있었나.

신조 중 하나가 '꿈보다 해몽'이다. 타투를 할 때 어떤
식으로든 의미부여 한다. 꼭 의미를 담아야만 한다고
생각하진 않지만 평생 가는 거니 의미를 담고 싶었고,
지금도 그 생각은 그대로다. "나이 들어서 질리면
어떡해?"라는 말을 많이 듣는다. 미국에서 타투를 한
중년, 노년층이 아이들과 함께 다니는 걸 보면서, 질릴
것과 후회할 것을 미리 걱정하지는 않기로 했다.
'마음에 들면 하는 거지.' 생각한다.
타투를 하기 전에는 미지의 세계였는데, 막상 해보니까

별거 아니다. '질리면 어떡하지.' 같은 고민은 굳이 미리 할 필요 없지 않나. 지인이 "타투는 그 사람의 취향의 역사다."라는 말을 한 적이 있다. 그 말처럼 지금까지의 타투들이 너무 좋고 앞으로도 그럴 것 같다.

더 하고 싶은 이야기가 있다면.

언론사에서 인턴으로 일하며 타투 관련 자료 조사를 한다. 타투이스트 유니온에서 최근에 헌법재판소에 소를 제기했는데 바로 기각이 되었다. 의사 면허가 없는 사람이 타투를 하는 게 여전히 불법인 상태라는 점에서 우리나라가 인식 면에서 뒤처진다는 생각이 든다. 타투도 본인의 선택이고, 좋으면 하는 거다. 타투는 예술의 일종이고, 자신의 미적 표현을 위해 타투를 하는 거라 생각한다. 의사라고 타투를 할 수 있는 건 아니지 않나.

미국에서 타투를 받으며 비의료인의 타투 합법화를 생각해보게 됐다. 우리나라에서는 무조건 현금으로 계산해야 하고 동의서 양식도 애매하다. 소비자 입장의 안전망도 결여되어 있다는 느낌을 받는데, 미국은 길거리에 번듯한 가게가 있고, 매뉴얼과 동의서 양식을 잘 갖춰뒀다. 결제도 신용카드로 할 수 있었다. 우리나라에서도 제도화 되었으면 좋겠다. 타투이스트 중에서도 합법화를 위해 활동하는 분이 많다.

"주변에서 타투의 고통이
어느 정도인지 많이 묻는데,
"본인의 삶보다 아프지는 않을 것이다."라고
말씀드리곤 한다. 겁먹지 말라는 거다.
뭐든 삶보다 아픈 건 없는 것 같다.
결과적으로 타투를 뛰어넘으면 무엇이든
할 수 있다고 이야기를 해주는 편이다."

(김현경)

이겨낸 것들의 증명

김현경
보이지 않는 것을 보이게 하는 작업을 합니다.
우울증 인터뷰집 <아무것도 할 수 있는>을 엮고,
<폐쇄병동으로의 휴가>, <취하지 않고서야(공저)>, <오늘 밤만
나랑 있자> 등을 썼습니다.

시끌시끌하던 동네도 조용해진 새벽, 약을 털어 삼키고 침대에 눕는다. 누구보다 충만한 하루를 살아냈다고 생각하며 돌아온 집이지만, 잠들기 전 당연하게 부엌으로 향해 뜯는 약봉지가 종종 새삼스러워질 때가 있다. 이 정도면 퍽 괜찮은 삶을 살아가고 있다고 생각하지만 줄지 않는 약 알들, 두 주에 한 번 병원에 들러 무표정한 얼굴로 "괜찮아요" 말하고 타오는 약이다.

1

삶에 어떤 의지도 없던 꽤 오래전의 어느 날, 한 교수님이 나를 자신의 오피스로 불러 내게 물었다.

"저 창에 한자로 쓰인 말, 읽을 수 있겠어?"

갸우뚱하며 몇 자를 읽어내려다, 모르겠다 답했다.

"'무엇이 너를 매어놓느냐'는 뜻이야. 무엇이 너를 그렇게 붙잡고 있는지, 괴롭게 하는지, 번뇌에 차게 하는지, 한 번 생각해봐."

이 대화가 다시금 떠오른 건 첫 책을 엮어 만들고 나서였다. 우울증을 겪었거나 겪고 있는 사람들을 인터뷰한 책이었는데, 몇몇 독자들은 내게 '고맙다'는 메시지를 보내왔다. '누군가에게 고마울 사람이 되는 것이 꿈입니다.'

라고 써둔 말이 금방 이뤄졌다. 이런 일은 내가 이전까지 '해야만 한다'고 생각했던 것과 달랐다. 함께 졸업한 친구들이 그랬던 것처럼, 번듯한 직장에 취업을 하거나 대학원에서 더 공부해야 한다고 생각했다. 그럴만한 학점도 스펙도 포트폴리오도 가지고 있지 않았던 나는 그저 자신을 사회의 낙오자라고 생각하며 하루하루를 흘려보낼 뿐이었다. 다만, 누군가에게서 듣는 '고맙다'는 말이, 사회에 미약하나마 소리를 낼 수 있는 일이 내 행복의 기준에 더 가까운 일이 될 수도 있다는 생각을 그제야 했다. 동시에, 나를 무엇도 하지 못하게 매어둔 것은 나 자신이라는 것을 알았다.

그 이전에는 타투를 내 몸에 새길 수 있을 거라 생각하지 못했다. 타투 혹은 문신이라 불리는 것을 하고 다니는 사람들을 본 적 있지만, 내가 할 수 있는 것이라고 생각하지 못했던 것이다. 내가 원하는 삶을 스스로 결정해 살아갈 수 있다는 사실을, 교수님의 물음과 그에 대한 답을, 책을 만들고 나서 알았다. 이런 생각을 하고 며칠 뒤, 발목에 날아오르는 부엉이 한 마리를 새겼다.

2

다시 꽤 괜찮은 삶을 살고 있다는 생각이 들던 무렵이었다. 술에 취해 사람들과 어울리고 재미있게 시간을 보내고 있다고 생각했다. 하지만 홀로 돌아온 어두운 집에선 매번 숨죽여 울었으며, 잠에서 깨어난 순간을 견디지 못해 다시 술을 찾았다. 이렇게 지내던 내게 모르는 사람이 SNS를 통해 메시지를 보내왔다.

[가끔 힘들어 보이시는데, 제가 가는 정신과에 가보시는

건 어떠세요?]

어쩌면 그날 그 한 사람의 관심과 친절이 나를 살렸을지도 모른다. 그날 아침에는 술을 마시지 않았고, 소개 받은 병원으로 향했다. 의사는 친절했지만, 내게 집에서 더 가까운 병원을 가보라며 다른 병원을 추천해주었다. 그 병원을 통해 다시 큰 병원으로 갔고, 결국 정신과 폐쇄병동에 입원했다. 입원 기간에 별달리 할 일이 없어 그곳에서 있었던 일들과 했던 생각들을 써 내렸다.

그 생각의 결과로 병동에서 나와서는 세 점의 타투를 새겼다. 하나는 오른쪽 발목 바깥의 바닷속에서 불빛을 들고 있는 손이다. 아무리 캄캄한 밤일지라도, 깊은 바다에 빠진 것 같은 기분이 들더라도 작은 불빛 하나 정도의 희망은 가질 수 있다는 사실을 잊지 않기 위해서였다. 왼쪽 허벅지에는 병동에 가지고 들어가 읽었던 이상의 <날개>의 일부를 새겼다. "날자, 날자, 한 번만 더 날자꾸나. 한 번만 더 날아보자꾸나." 라는 문구다. 언젠가 다시 끝이라는 생각이 들 때, '한 번만 더'라고 되뇔 수 있도록 새겼다. 마지막으로 왼쪽 발등에 꽃을 한 점 새겼는데, 병동에 들어가기 얼마 전 우연히 만난 사람이 내게 무심히 건넨 꽃을 잊지 않기 위해서였다. 나는 그 꽃이 '삶의 부담'으로 여겨져 받지 않으려고 했는데, 그 사람은 "그렇다면 제가 부담을 드릴게요." 말하며 프리지아 한 단을 내게 안겼다. 그런 삶의 부담을 주는 사람들이 내게 존재한다는 사실을 잊지 않기 위해 새겼다.

3

"웬 타투가 이렇게 구불구불하고 선이 일정하지 않냐? 리터치 해야겠다."

"나도 알아. 근데 하고 싶지 않아."

왼쪽 발목 안쪽의 풀잎 타투는 유일하게 큰 의미 없이 한 타투였는데, 어쩌다 보니 가장 큰 의미를 가지게 되었다.

분명 봄이었지만 매섭도록 추웠다 기억하는 오월의 어느 날, 우리는 검은 옷을 입고 모였다. 아마 전 애인이 두고 갔을 검은 셔츠를 대충 걸치고, 검은 슬랙스에 페이크 퍼로 된 검은 웃옷을 입고 집을 나섰다. 택시를 잡아타고 서울 저 반대편의 장례식장 이름을 말했다. 택시 기사도 분명 내 옷차림을 보고 누군가의 상(喪)에 가는 것이라 눈치챘을 테다.

구불구불한 타투를 내게 새긴 이의 상이었다. 분명 얼마 전까지만 해도 바짓단을 들어 올리며 내게 "리터치 해야겠네. 곧 해줄게." 말하던 사람이었다. 타투를 배우고 있다는 그에게 찾아가 나의 몸을 시험작으로 쓰라며 내어주기도 했었다. 여름의 우리는 작업실에서 타투를 새기고 저녁으로 쌀국수를 먹었다. 겨울의 우리는 "내년에 봐요." 하는 인사를 서너 번 나누었다. 다시 봄이 된 때 그는 나와 김치찜을 먹었고 커피를 마시며 내 30대의 꿈을 물었다. "건물을 꼭 한 채 사서 친구들과 함께 살려고요. 모여서 재밌는 거 같이 하고 술도 마시고 밥도 같이 먹으면 좋을 것 같아. 같이 살아요." 답했었다. 발목을 내려다볼 때마다 그를 떠올린다. 우리가 했던 대화들과 이루어지지 않았지만 잊지 않을 꿈들을 떠올린다.

*

약을 삼키며 몸 곳곳에 새겨둔, 이겨낸 시간과 마음들을 떠올린다. 눈물이 뚝뚝 떨어질 것만 같이 지치고 외로울 때면, 골목에 쭈그려 앉아 양 발목에 새겨진 부엉이와 풀잎을 바라본다. 내 몸에 새겨진 타투들은 내가 이겨낸 것들을 잊지 않기 위한 증명이라는 생각을 다시금 한다. 한 번만 더 툭툭 털고 일어나, 조금만 더 나를 위해 살아야겠다, 되새긴다.

고통스럽게 아픈 것보다는 슬프다는 느낌이었다.

엄유주

75년생, 열매문고 대표

타투를 실제로 하게 된 과정과 계기가 궁금하다.

목 뒤에 흉터가 있다. 오랫동안 몰랐는데 머리를
짧게 자르고 나서 알았다. 마음에 안 들어서 가리고
다녔다. 타투하는 후배를 통해 커버업이라는 걸
알았다. 보여주기 싫은 점을 오히려 부각해서 보여주는
것이 괜찮다는 생각이 들었다. 어느 날 충동적으로
가서 했다. 도안도 준비를 못 했다. 요즘 보니 행성
예쁘던데, 말했더니 유행 타는 건 나중에 별로일 수
있다고 올리브를 추천하더라. 지금은 번지고 진해져서
훨씬 눈에 띈다.

또 할 생각도 있나.

해보니 되게 아팠다. 기분 전환이 필요할 때 한 번쯤
남이 안 보는데 할 수는 있을 것 같다. 마흔이 넘으니
생각지도 못한 데서 마음이 힘들 때가 있다. 관계
문제 같은 게 아니라 내가 사회에 적응하면서 어떻게
버텨왔는지를 돌아보며 느끼는 것들이다. 나이가
오십에 가까워지고 후배와 자녀들을 보며 내가 그때 왜
그렇게 애쓰면서 살았는가 생각하게 된다. 내 의지가
아니라 남의 가치에 따라 살아왔고, 나를 돌볼 여유가
없었던 것을 깨닫는다. 어린 시절의 문제가 곪아 이제

보이는 것 같다. 그럴 때 일이 손에 잡히지도 않고
힘든데, 타투가 푸닥거리가 되어줄 수 있지 않을까.

보상 행위 같다. 거부감도 없었던 것 같고.

싫어하는 사람이 많은 것은 알지만 자기 마음이라고
생각했다. 어머니 손목에 점 네 개가 있었다. 어릴 때
뭐냐고 물어보니 친구분들과 침 같은 걸로 직접 새기신
거라고 했다. 그때 받은 영향도 조금은 있지 싶다.
또 목덜미에 하는 게 거부감이 없었던 게, 황혼에서
새벽까지라는 영화를 20대에 봤다. 조지 클루니가
나오는데, 목뒤에서 내려오는 분장 타투를 하고
나왔다. 그때 목의 타투는 멋있는 거라고 생각하게
됐다.
아이가 학교에 가면서 일을 다시 시작하고 보니 내가
너무 낯선 사람이 되어있었다. 외모도, 사회적 위치도
달라졌고, 어디서부터 일을 해야 할지도 모르겠는
방황의 시기가 있었다. 답이 없어서 답답했는데,
세수하다가 머리를 밀어버렸다. 남편에게 마무리 좀
해달라고 하니 힘들어 하던 걸 봐와서인지 말없이
해주더라. 그래도 해소되지는 않았다. 그때 안 하던
짓을 해보자 싶어 타투를 했다. 의도적으로 다른
방식으로 살려고 노력했다.

주변의 반응은 어땠나.

반응이 없었다. 5년 정도 됐는데, 어른들은 그 존재를
보고 무시한다. 내가 마흔여덟 살이다. 내 또래는

타투를 한 경우가 별로 없고, 해도 안 보이는 곳에
한다. 다들 분명히 보고도 아는 척을 안 한다. 말하지
않는 것으로 거부감을 표시하는 것 같다. 무슨 말을
해야 하는지도 모르는 것 같다. 부딪히거나 논쟁하고
싶어 하지 않는다는 느낌이다.

좋고 나쁘고를 떠나서 반응하는 건 아이들이다.
동네에서 만나는 꼬맹이들이 물으면 그림이라고
소개한다. 우리 아이는 내가 호랑이와 뱀이 그려진
점퍼 입는 걸 싫어한다. 조금 안 좋은 상징처럼
보이는지. 시댁에는 안 보여줬다. 남편은 뭐 하러
가리냐고 하지만, 굳이 충격을 주고 불편해지기 싫다.

타투를 새기고 변화를 느끼나.

내가 평범하지 않다는 걸 드러내는 게 신경 쓰이면서도
나 스스로 그걸 받아들이는 계기가 된다. 내 얘기를
잘 안 하는 타입이라 사람들이 나를 잘 이해하지
못한다. 방황의 시기를 글로 썼더니 그제야 사람들이
나를 이해해주더라. 굳이 애써 표현해야만 내
마음이 전달되다보니 타투는 나라는 사람에 대해
타인에게 사인을 주는 것 같다. 나는 까칠한 사람인데
그래 보이지 않는지 나를 겉으로만 판단해 편안한
사람이라고 생각하는 것이 불편하다. 타투가 알아서
거리감을 주는 것 같아서 좋다. 불량스러움을 하나
장착해서 내가 말 못하는 거리를 유지해주는 거다.

타투를 어떻게 생각하나.

힘든데 뭐가 힘든지 모르는 상태로 타투를 하러 갔다. 이유를 모른다는 건 말로 표현하지 못하거나 기억하지 못하는 것이다. 내가 봐주지 못하고 해결이 안 된 상태로 평생 남아 있는 거다. 원인을 찾으면 좋겠지만 몸으로라도 느껴서 알고 싶었다. 아픈데, 고통스럽게 아픈 것보다는 슬프다는 느낌이었다. 잘 안 우는 편인데 눈물이 좀 나더라. 짧은 의식처럼 나만의 기도를 한 것 같았다. 고통을 밖으로 드러낸 행동이기에 사람들도 나를 더 알아주었으면 싶고, 나도 내 고통을 무시하지 않고 살고 싶다. 남들이 나의 타투를 함구하듯이 나조차도 함구해왔던 내 고통을 이제라도 봐주는 일이다. 밉든지 예쁘든지.

더 하고 싶은 이야기가 있다면.

타투 도안 중에 마음에 드는 걸 본 적이 없다. 나한테 적용한다고 했을 때 소화할 수 있는 게 없는 것 같다. 타투 관련 문화가 재미있다고 생각하는데, 그에 대해 이야기 한 적이 별로 없다. 물어보는 사람이 없기 때문이다. 왜 했는지 캐묻지를 않는다. 물어보면 뭔가 쏟아질 것 같아서 그런가.

내게 부족한 것들을 자꾸 새기게 되는 것 같다.

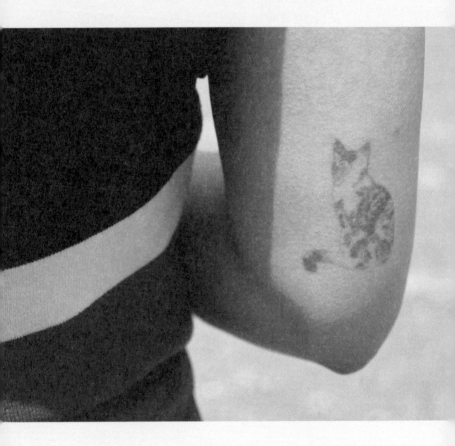

아름

93년생, 대학원생 (과학기술 분야)

타투를 한 계기가 궁금하다.

첫 타투는 자해의 일종이었다. 마음에 드는 그림 중
굳이 의미부여가 가능한 걸로 발등에 받았다. 이어서
두세 개를 연달아 받았는데, 그건 더 자해 느낌이었다.
우울증이 심해서 자극할 만한 것이 필요했고, 자신을
해하는 것은 어려운데 타투는 나에게 상처를 입힐 수
있는 방식 중 하나였다.

팔뚝의 꽃 타투는 내가 자해를 했던 부위에 한 것이다.
손목에 자해를 하면 잘 보여서 팔뚝에 자해를 했었다.
한 번 하면 그 자극을 받으려 또 충동이 일게 마련인데,
이 꽃이 그 충동을 사그라들게 해준다.

그 위 타투는 한 사람인데 두 사람으로 보이는
그림이다. 실제로 한 명의 검은 형체만 있었는데,
빨간 선으로 사람을 다시 그렸다. 스스로가 스스로를
안아주는 의미였다. 나는 우울증을 앓은지 9년 정도
됐고, 그 전의 나와 지금의 나를 비교하면 같은 강도의
어려운 일을 겪을 때 지금은 조금 덜 힘들게 느껴진다.
그 마음을 잊지 않기 위해 이 타투를 했다. 우울은
완치의 개념보다는 어떤 '상태'로 볼 수 있다. 내가 점점
나아질 수 있는 방향을 생각하려고 한다. 그 전으로
다시 돌아갈 수도 있기에, 내 자신을 스스로 보듬어

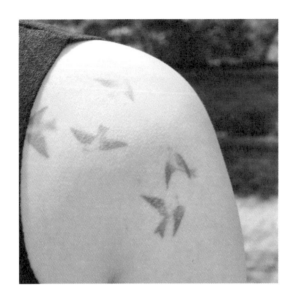

주자는 생각에서 했고, 그 마음을 항상 볼 수 있어서 좋다.

모든 도안에 의미가 있나.

타투가 모두 보이는 곳에 있고, 민소매와 반팔을 자주 입는다. 그러다 보니 사람들이 타투 의미를 자꾸 묻는다. 꽃에 대해서는 굳이 말하고 싶지 않고, 나머지는 의미부여를 하지 않았다. 질문을 받으면 의미를 만들어야 할 것만 같은 느낌이 든다. 하지만 나 스스로도 이상하다고 느끼는 것은, 큰 뜻 없이 그저 예쁜 도안을 고른 것인데 나중에 의미를 얻게 된다. 날갯죽지에 새 네다섯 마리가 있는데 자유로움을 느끼게 해주고, 오른팔의 청자로 된 고양이가 내가 키우는 고양이를 떠올리게 한다. 지금은 청자 고양이 근처에 지금 키우는 고양이를 작게 그려 넣고 싶다. 등불이나 이정표 같은 꺼지지 않는 불빛을 새기고 싶기도 하다. 이게 내게 부족한 것들을 자꾸 새기게 되는 것 같다. 내게 따뜻함이 없으니 등불을 채우고 싶은 것처럼, 내 우울의 기조인 외로움을 스스로 소화하기 위한 방식이 아닐까.

타투를 새긴 뒤 주변의 반응은 어땠나.

교수님이 나를 어려워 하신다. 교수님이 내 세상의 전부는 아니지만 그런 때에 주변의 시선을 느끼게 된다.

가족은 처음엔 몰랐다. 점점 드러나는 곳에 타투를

하다 보니 결국 아셨다. 아버지가 가장 늦게 아셨는데 반팔을 입고 있다가 새로운 타투를 먼저 보이고, 다른 타투들도 보게 되셨다. 나는 타투와 문신은 그 어감 자체가 느끼는데, 아버지가 "너는 문신을 해서 나중에 어쩌려고 그러냐. 다시는 하지 마라."라고 하셨다. 하지만 또 타투를 할 예정이다. (웃음) 선타투 후뚜맞이라는 말이 정답 같다.

타투를 한 후의 변화나 새로운 경험이 있나.

변화라면 그 자리에 더는 자해를 하지 않는 것, 보여주고 싶어서 민소매를 자주 입는 것. 누군가가 나에게 너무 예쁘다, 어디에서 했냐며 타투에 대해 물어볼 때가 있다. 그럴 때에 좋은 도안을 골랐구나 싶어 뿌듯하다. 매주 수영을 했는데 수영복을 입으면 타투가 다 보인다. 그게 좋다. 수영 선생님도 다른 회원님들도 타투를 받고 싶다고 해주셔서 좋았다.

타투에 대한 생각이 궁금하다.

커가면서 생각이 계속 변하는 것 같다. 시간이 지날수록 처음의 자해의 일종이라는 생각, 단순히 예뻐서 하는 선택이라는 생각에서 의미있는 것을 새기고 싶은 마음이 되어간다. 의미를 채워나갈 수 있게 태도가 바뀐 것 같다.

더 하고 싶은 이야기가 있다면.

타투가 합법화 되면 좋겠다. 카드로 긁고 싶다. (웃음)

수요도 있고 공급도 있는데 인정하지 않는 사회에 있기에 불편과 어려움을 감수해야 한다. 예전에는 문신이라는 단어를 떠올리며 부정적인 인상을 받았다면, 지금은 새로운 문화로 정착하고 있다고 생각한다. 요즘에는 타투가 꽤 양지로 올라오긴 했지만 여전히 금기 시 한다고 느낀다. 나도 "웨딩드레스 입을 때 어떡할 거냐."라는 식의 이야기를 많이 들었는데 그런 말을 하거나 듣지 않으려면 합법화라는 사회적 합의가 먼저 필요한 것 같다.

"본인의 삶보다 아프지는 않을 것이다."

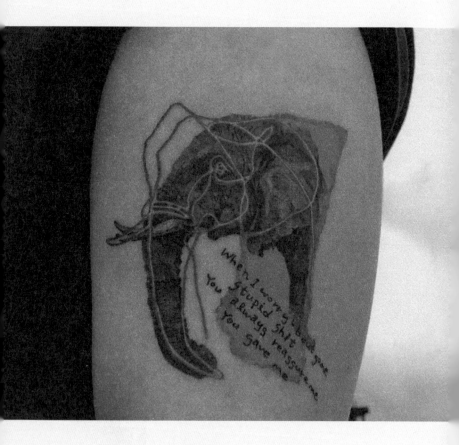

은홍

00년생, 타투이스트

타투를 한 계기가 있을까.

성폭행 생존자다. 피의자는 친부이고, 만 11세부터 10
년간 성폭행을 당했다. 신고는 준비했는데 알아볼수록
처벌이 강하지 않다는 점과 금방 풀려나 나에게
보복을 할 것 같다는 두려움에 포기했다. 주변에서도
이 사실을 알지만 아직 완전히 분리되지 못했다.
현재 친부와 함께 살지 않지만 월에 몇 번은 평범한
가정처럼 행동하기 때문이다.

이제는 폭행이 멈추었지만 언제든 그 상황에 놓일
수 있다고 생각해 항상 두렵다. 2020년 가을쯤에는
그가 죽든 내가 죽든 하나가 죽어야 끝나는 건가 하는
생각에 사로잡혔었는데 나는 너무 살고 싶었다. 49살에
죽으려고 정해둔 날짜가 있는데, 그 전에 죽을까 봐
무서워졌다. 그때 처음으로 주변에 이 사실을 알리고
집을 나와 외가 친척 집에 머무르며 안정을 취했다.
다시 본가로 되돌아왔지만 친척집에 있을 때 신고
준비도 했고, 그때 타투를 했다.

어떤 타투를 했나.

타투이스트 '케즈'님 계정에 코끼리 도안이 올라온
첫날부터 "이건 내 코끼리야!" 하는 느낌이 있었다.

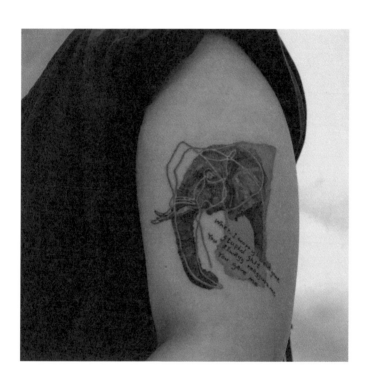

첫눈에 반했는데 돈도 없었고, 일하느라 시간이 없어서
예약을 못 잡았다. 다행히 다른 분들이 예약하고
취소하기를 반복했고, '아 살아야겠다' 생각했던 그때
연락드려 코끼리 타투를 제일 빠른 시일에 받겠다고
예약했다.

왜 하필 코끼리였나?

타투는 마음에 든다고 바로 하면 후회할 것 같아서 몇
개월을 찾아보기만 했다. 그런데 코끼리를 보는 순간 '
이걸 바로 해야겠다. 이건 내 타투다.'라는 생각을 했다.
원래 코끼리를 좋아한다. 나에게 코끼리는 안정과
자유의 동물이다. 곡선과 무게감이 너무 멋지다고
생각한다.

타투를 새기고 겪은 일도 있나.

할머니에게 타투를 했다고 살짝 보여드렸는데,
생각보다 반응이 밍숭맹숭했다. 알고 보니 그림을
그려서 장난치는 줄 아셨다고 한다. 시간이 조금
흐르고 나서야 다시 보시고 안 지워지는 거냐고
물으셨다. 지금도 가끔 놀라신다. 또 목욕탕에 가면
아주머니들이 많이 쳐다들 보신다. 와서 문질러보기도
하신다. (웃음)

어떤 작업자가 되고 싶나?

타투는 나에게 '살자'는 의미가 담긴 행동이다. 타투를
하며 '내가 생각한 것보다 아프지 않네?', '내가 생각한

것보다 아프네?'라는 생각이 들 텐데, 그걸 이겨
나가면서 살아가는 것과 같지 않을까.

타투를 하고 달라진 게 있나.

타투를 한 것이 나에게는 삶을 살아가는 태도가 바뀐
순간이었다. 세상을 바라보는 눈과 인식이 달라져서
그런지는 모르겠지만, 힘든 일이 있을 때, 문제가
많다던가, 체력적으로 힘들다던가 할 때 '충분히 할 수
있다'는 생각이 든다. "와, 나 타투도 했는데 이 정도는
한다!"하는 식으로 관대해졌달까.

타투에 대한 자신의 철학이 있을까.

타투를 받기도 했지만, 타투이스트로도 살고 싶어서
배우고 있다. 그 계기도 생각보다 아프지 않은 고통을,
혹은 생각보다 아픈 고통을 이겨낸 후의 후련한
마음으로 살아가길 바래서다. 모두 살아남으면 좋겠다.
이 작업을 하는 분들도, 받으시는 분들도.
주변에서 타투의 고통이 어느 정도인지 많이 묻는데,
"본인의 삶보다 아프지는 않을 것이다."라고
말씀드리곤 한다. 겁먹지 말라는 거다. 뭐든 삶보다
아픈 건 없는 것 같다. 결과적으로 타투를 뛰어넘으면
무엇이든 할 수 있다고 이야기를 해주는 편이다.
타투이스트로 곧바로 작업을 시작해도 되고 문의가
들어오기도 했는데 사람 몸에 그림을 옮기는 작업이다
보니 함부로 해도 되는지 걱정이 된다. 다른 분들에게
여쭤보면, 무엇이든 받아서 해보라고도 하신다. 그런데

나는 아직은 다르게 생각한다. 나 스스로가 완전히
마음에 들어야 할 수 있을 것 같아서 타지인 서울까지
가서 계속 배우는 중이다.

더 하고 싶은 이야기가 있다면.

"내가 살아남았기 때문에 너도 그래야 해."라고 말할
수 없다. "누구나 다 힘들어. 너보다 내가 더 힘들었어."
라고 말할 수 없듯이 말이다. 나는 숨 쉬는 걸로도
친구들에게 칭찬을 받는다. 굉장한 일을 해낸 것 같은
기분이 든다.

"오늘도 숨 쉬어주셔서 감사해요"

'태어나줘서 고마워'

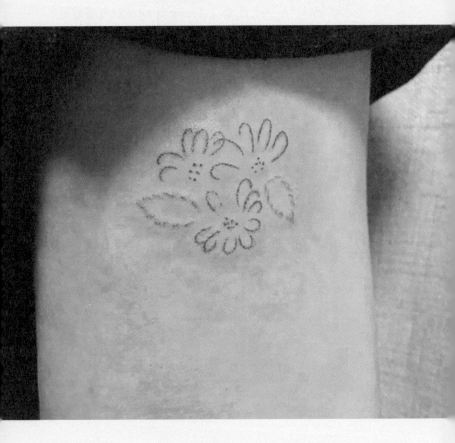

이현진
95년생, IT 분야 서비스 기획자

타투를 한 계기가 궁금하다.

그땐 영화제에서 일했다. 주변에 문화 예술 분야
전공자나 작업자가 많았다. 다양하게 자기표현을 하는
사람이 많았고, 타투를 자연스럽게 접했다. 타투를
하기로 마음먹은 건 영화제 때 만난 동료의 룸메이트가
타투 작업을 시작한다고 들었을 때다. 인스타그램으로
팔로우했는데, 그분의 핸드 포크 작업 방식이 마음에
들었다. 탄생화 작업을 하셨고, 그때 처음 문의를
남겼다. 레몬 두 개를 새기고 싶었다. 처음엔 할머니께
도안을 보여드렸다. 할머니 밑에서 자랐기 때문에
할머니께는 '선타투 후뚜맞'하기 싫었다. 할머니가
원하는 걸로 하고 싶다고, 결정해달라고 말씀드렸다.

탄생화로 타투를 하고 싶었던 이유가 있나.

곰곰이 생각해보니, 남들의 생일을 대하는 태도와
내 생일을 대하는 태도가 확연히 달랐다. 우리
집은 한부모가정이고, 나는 아버지 밑에서 자랐다.
흔히들 어머니께 감사하거나 어머니께서 미역국을
끓여주셨다고 이야기하는데 나에게는 해당하지 않는
일이어서 태어난 날에 회의적이었다. 남들에게는
'태어나줘서 고마워' 같은 휘황찬란한 말로

축하해주는데, 그 태도가 나 스스로에게는 적용되지
않는다는 생각을 20대 중반부터 했다. 태어난 날을
자기 자신이 더 귀하게 여기고 내 존재 자체를 귀하게
여겨주자는 생각을 했다. 그래서 타투 작업도 생일날에
받았다.

주변의 반응은 어땠나.

가장 친한 친구는 제대로 결정한 것이 맞는지, 후회 안
할 자신이 있는지 물었다. 작업물에 대한 의견보다는
타투를 지울 방법이나 내 다짐을 물었다. 하지 말라고
한 건 아니었다. 내 선택에 항상 따라주는 친구여서
그저 생각의 폭을 넓혀주고자 말했던 것 같다.
동생은 별 감흥이 없었고, 새어머니는 개방적이셔서
"나도 하고 싶다. 어디에 하고 싶다."라고 하셨다.
아버지는 그저 흐린 눈으로 쳐다보셨다. 반소매 라인에
타투가 있어서 민소매가 아니면 잘 보이지 않는다.
가끔 보일 때는 떨떠름하신 것 같지만 크게 신경 쓰지
않으시는 것 같다.
타투를 해주신 분 경력이 적어 포트폴리오로 작업을
하던 때라서 주변에서 반대도 했다. 계속 남는 건데 더
전문적인 사람에게 받는 게 좋지 않을까 하는 이야기를
많이들 해줬다. 내가 고집이 있는 건지, 그분의 작업이
좋아서 받았다.

타투를 새기고 나서 겪은 변화가 있나.

타투는 생일을 더 좋게 생각하고 내 존재에 의문을

가지는 습관을 버려야겠다는 생각으로 했다. 어릴 때부터 자아 성찰을 많이 했다. 심리 검사나 적성 검사를 할 때도 자신을 객관적으로 보려고 하는 유형이라고 하더라. 가족들 사이가 좋지 않을 때 '나만 없으면 될 것 같다.'라는 식의 생각도 많이 했고, 그게 크게 자라나서 우울증을 겪고 병원 치료도 받았다. 타투가 해결했다고 말할 수는 없지만, 그 이듬해부터 병원도 더는 가지 않는다. 안개가 걷히듯 생각을 정리할 수 있었고, 나를 더 소중히 여기게 됐다.

타투를 하고 난 후 인식 변화가 있나.

곧 서른이다. 내가 결혼을 할지 안 할지는 모르겠지만, '웨딩드레스를 입었을 때도 예쁠까.'라는 생각을 했다. 타투를 할 때만 해도 이런 생각을 하지는 않았는데, 타투와 잘 어울리는 옷을 골라야 하는지 가려야 하는지에 대한 생각도 한다. 주변에 타투를 한 사람이 워낙 많아서 크게 신경을 쓰지는 않는다.

타투 도안의 의미를 넘어서 타투 자체가 자신에게 주는 의미는 무엇인가.

의미를 담아서 몸에 장착하거나 새기는 것은 어릴 적에도 생각했던 일이다. 중학교 때 첫사랑이 멀리 떠났다. 나는 인문계 고등학교로 진학했고, 그 친구는 기숙사 고등학교로 갔다. 그때 이 마음을 어떻게 다스릴 수 있을까 생각하며 소원 팔찌를 만들어서 그 친구가 생각날 때마다 소원 팔찌를 문지르곤 했다. 몇 개의 실이 떨어져 나갈 정도였는데, 1년 정도가 지나

"남들에게는 '태어나줘서 고마워' 같은
휘황찬란한 말로 축하해주는데,
그 태도가 나 자신에게는 적용되지
않는다는 생각을 해왔다. 태어난 날을 자기
자신이 더 귀하게 여기고 내 존재 자체를
귀하게 여겨주자는 생각으로 했다.
그래서 타투 작업도 생일날에 받았다."

그만 생각해야지 싶어서 가위로 잘랐다. 타투도 비슷한 것 같다. 이걸 했을 때의 마음가짐이 있고, 그 마음을 이 타투를 보면서 잊지 말아야지 생각한다. 다른 사람들도 그런 것 같다. 죽은 반려묘를 새긴 친구도 있고, 바리스타라는 직업을 소중히 여겨서 커피잔을 새긴 친구도 있다. 삶의 방향이 바뀔 수도 있겠지만, 그 방향을 유지하고 컨트롤하기 위해서 긍정적인 효과를 줄 장치가 아닐까 싶다.

더 하고 싶은 이야기가 있다면.

할머니의 결정이 타투에 의미를 주었다는 점을 강조하고 싶다. 물론 내가 타투하는 것이 싫으셨겠지만, 골라보시라고 말씀 드렸을 때, 마지못해서라도 골라주신 것이 의미가 있었다. 나에겐 함께 고른 것이라는 점이 중요하다.

"때때로 흐르는 시간을 멈추고 싶거나,
순간을 영원하게 하는 주문이 필요하다면,
타투로 기록해보기를 권한다."

주예슬

또 하나의 기록

주예슬

제주에서 삶을 기록하는 주예슬입니다. 라디오 작가를 꿈꾸며 시작된 글쓰기로, 지금은 매일 제주의 아침을 여는 라디오 프로그램 작가가 됐고요. 말하는 글, 말글을 기록합니다. 시세이집 <마음옷장>, 말글집 <생각옷장>, 제주장면집 <고개를 아무리 갸우뚱해보아도 마땅히 고개를 둘 곳이 없다> 등을 제작했어요. 제 삶은 오늘도 글을 따라 흘러가는 중입니다.

타투. 듣기만 해도 내 심장을 콕콕 자극하는 단어 중 하나이다. 호불호의 기준이 모호한 듯 정확한 나는, 타투가 '호'다. 그렇다고 커다란 타투가 온몸을 감싸고 있지 않다는 점이 반전일지 모르겠지만, 곳곳에 자리한 작고 소중한 나의 타투를 사랑한다.

라디오 작가 일을 시작하고 매일 '말글'을 써 내려가다 보니, 단어를 입에 담아보는 버릇이 더 짙어졌다. 입으로 발음하다 보면 절로 리듬이 생길 때가 있는데, 그 재미가 쏠쏠하다.

"타투, 타타투. 타투, 타투투."

타투 역시 읽을수록 입에 잘 붙는다. 된 소리끼리 부딪치는 소리와 동그란 입술 모양마저 마음에 든다.

가끔은 채워지지 않는 나의 허기이자, 때론 넘쳐흘러 내 영혼을 충만하게 해준다, 타투는. 시간이 흐를수록 아련한 첫사랑 같다가도 누구에게도 말 못 할 무거운 비밀이 되기도 한다. 잊고 싶지 않은 마음과 잃고 싶지 않은 기억은 나의 시야에서 멀리, 평생 질리고 싶지 않은 것은 일부러 매일 마주하는 시야에 새겨져 있다. 타투는 누구보다 내가 내게 하고픈 말, 나와 내가 나누는 대화의 기록이다.

우리의 삶에 완벽한 위로란 무엇일까. 어떤 위로도 위로가 되지 않을 때가 있다. 힘내라는 말은 오히려 한숨을 부르고, 괜찮다는 말을 들어도 하나도 괜찮지 않고, 좋아질 거라는 얘기마저도 공허하게 들릴 때가 있다.

마음이 힘든 상대에게 위로를 건네는 방식은 사람마다 다르다. 관계 때문에 힘들어할 때 같이 상대를 욕해주거나 함께 술잔을 기울여주는 사람이 있고, 그저 마주 앉아 한마디도 하지 않고 아무렇지 않게 넘겨주는 사람도 있다. 그럼 나는, 나에게 어떤 위로를 건네고 있을까. 내가 원하는 위로는 무엇일까.

눈썹도 그려본 적이 없고, 몸에 무언가를 그린다는 건 손바닥에 급히 썼던 메모나 낙서, 네일아트 정도가 전부였다. 예전에 타투는 누군가 '커서 뭐하고 싶어? 꿈이 뭐야?'라고 물었을 때 직업이 꿈인 마냥 말하던 어린아이의 설렘이 가미된 막연함과 비슷했다.

결과만큼 과정을 소중히 여기고, 사소한 것에 의미를 두거나 가치를 발견하는 걸 좋아한다. 서른이 되면 타투를 해보고 싶다는 상상을 한 적은 있지만, 실제로 구체적인 계획을 세워본 적은 없다. 무얼 할지 정하지도 않았으면서 하고 난 후의 사람들 시선을 가장 먼저 상상했었고 '다음에, 다음에'만 반복했다.

미니 타투의 존재를 알고 나서부터는 내 안에 작은 타투라는 세계가 열렸다. 아무도 초대하지 않은 세계를 스스로 찾아보기 시작했다. 오래전부터 자리하고 있던 친한 친구의 손가락과 발등에 있는 타투들이 눈에 보였고, 언제부턴가 심심하면 펜으로 곳곳에 그려보기도 했다. 더 정확히 말하면

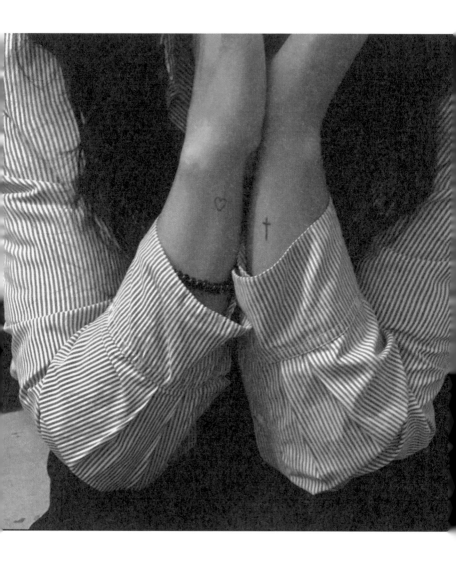

그렇게 때를 기다렸다. 관심만 많아졌을 뿐 몸에 새길 용기는 부족했다. 뭐든 질릴 때까지 보고 듣고 먹는 편이라 질릴 때가 꼭 올 거란 걸 잘 알기 때문에 내 눈에 보이지 않는 곳에 해야겠다는 생각은 했다.

처음 타투를 하고 싶었던 건 5년 전이었다. 어느 날 내게 있는 믿음이 종교 생활 안에 갇혀 고인 물이 되어가고 있다고 느꼈다. 나의 행위가 교회 안에서의 생활로 끝이 아니라 나 자체로 살아가는 삶이 믿음이고, 그런 신앙을 갖기를 바랐다. 부산에서 서울로 상경하면서 자연스럽게 다니던 교회를 그만 가게 됐고, 더는 교회에 가고 싶지 않았다. 그럴수록 내 안의 믿음은 더욱 단단하게 만들고 싶었다. 그때야 비로소 내 몸에 새기고픈 모양이 자연스레 정해졌다.

십자가. 마음대로 지울 수도 없고 지워지지도 않을 십자가를 왼쪽 손목에 새겼다. 그렇게 나와 함께할 첫 타투가 생겼다.

이듬해, 두 번째 타투를 했다. 오른 손목에 작은 하트를 새겼다. 오른손으로 단 한 사람이라도 위로해주고 안아줄 수 있는 문장을 쓰고 싶다고 기도하면서, 지금껏 받았던 사랑으로 주어진 것들을 오래오래 써 내려갈 것을 다짐했다. 의도한 건 아니었지만 두 손을 모을 때마다 십자가와 하트가 나란히 만난다. 부정하고 싶지 않은 우연의 일치라 여겼다.

하트를 새긴 날 저녁부터 또 다음 타투를 고민했다. 작디작은 내 삶의 과정을, 어느 위치에 어떤 모양과 글귀로 또 새겨볼까 고민하는 과정이 꽤 즐거웠고, 여전히 즐겁다. 타투 도안을 하나씩 추려가다 보면, 단어나 모양 그리고 위치를 정하는 데에서 그치지 않는다. 타투를 하나 새기고 나면

마치 인생이라는 노트가 채워지고 다음 장으로, 다음의 나로 넘어가는 기분이다.

　그렇게 또 이듬해, 제주로 이사해 처음 겪는 일들이 넘쳐나던 그해 봄, 오른쪽 귀 뒤편과 왼손등 엄지와 검지 사이에 또 다른 내 삶의 과정을 기록했다. 오른쪽 귀 뒤편에는 '자랑하고 싶은 내 안의 무한한 가능성'이라는 의미로 뫼비우스띠를 새겼다. 특히 이 타투는 곧잘 잊고 지내는데, 그래서 좋다. 가끔 사람들의 시선을 따라 인지하기도 하고, 기억을 더듬고 더듬어 어느 순간으로 가다 보면 갑자기 떠오르는 정도로 함께 하는 그 느낌이 좋다. 왼손등에는 작은 이니셜 두 글자가 새겨져 있다. 독립출판물을 제작할 때마다 맨 뒷장에 적는 문구 중 하나로 'love write.'를 줄여서 'lw'를 직접 쓴 손글씨로 새겨두었다. 유일하게 내 시야에 들어오는 타투인데 여전히 보고 있어도 보고 싶은, 질릴 기미가 보이지 않는 마력을 가지고 있다.

　언제가 되든 꼭 한번은 엄마와 함께 나눌 타투를 꿈꾸며, 이 글을 쓰는 지금도 다음 타투를 고민하고 있다. 앞으로 남아 있는 삶 속에서 또 어떤 과정이 나를 기다리고 있을까.

　때때로 흐르는 시간을 멈추고 싶거나, 순간을 영원하게 하는 주문이 필요하다면, 타투로 기록해보기를 권한다.

amor fati

엄마 69년생, 헤어샵 운영
딸 91년생, 연구원

(엄마)

어떻게 타투를 하게 되었나.

젊었을 때부터 한번 경험해보고 싶었다. 딸이
같이하자고 먼저 제안해줬고, 예약까지 해줘서 같이
가서 받았다.

타투 도안은 어떻게 골랐나.

평생 남는 거라 신중하게 의미를 부여하고 싶었다.
레터링 타투이고 딸과 같은 문구로 했다. 함께 긴 시간
고민해 간단명료한 내용으로 새겼다. 라틴어로 '나
자신을 사랑하라'는 'amor fati'다.

타투를 하고 주변의 반응은 어땠나.

드러내고 보여주기 위해 한 게 아니었고, 팔에 작게
새긴 거라 주변에 아는 사람이 거의 없다. 타투를 본
친구들은 예쁘다고 해주었다. 딸이랑 같은 문구로
한 것이 의미 있겠다며 모녀 관계가 좋아 부럽다는
반응이었다.

타투를 해보니 어땠나.

어떤 느낌일까 궁금했는데, 해보니 그냥 패션 같다.

눈에 잘 띄는 부분에 하시는 분들은 조금 더 신중하게 생각하고 실력이 있는 분에게 제대로 받아야 할 것 같다. 도안을 잘 못 그리면 안 하는 게 낫겠다는 생각도 들었다. 직접 경험해보니 타투를 보는 눈이 생기는 것 같다. 타투에 대한 거부감도 거의 사라졌다.

타투에 대한 본인의 관점이 궁금하다.

미래를 생각하면 보이지 않는 곳에 새기는 것이 더 나을 것 같다. 나이가 들수록 몸이 변하기에 처음처럼 예쁘게 남지 않을 수도 있고, 하고 싶은 일이 바뀔 수도 있다. 내가 어떤 직업을 가질지 모르는 상태라면 더욱. 아직 한국 사회는 인식에서 자유롭지 않다.

$$\boxed{\text{딸}}$$

어머니와 타투를 함께 했다. 타투를 한 계기가 있나.

간접적으로 SNS에서나 길에서 타투하신 분을 많이
봤고, 친구가 발목에 한 걸 보고 예쁘다는 생각을
처음으로 했다. 그러던 중 엄마와 타투에 대한
이야기를 가볍게 나눈 적이 있는데, 엄마가 너무
긍정적으로 받아주시고 같이 하고 싶다고 하셔서 고민
없이 실행으로 옮겼다.

레터링 문구는 어떻게 골랐나.

당시에 '내 운명을 사랑하자'라는 뜻의 'amor fati'
가 가장 크게 와닿았다. 이후에 김연자 선생님의
아모르 파티 신곡이 나와서 웃겼던 기억도 있다. (
웃음) 문구를 정하고 나서는 어디에 할지 신중하게
고민했다. 개인적으로 너무 드러나는 곳보다는 보일 듯
말 듯 한 부분에 하고 싶었다. 옷이나 신발을 신었을 때
자연스럽게 같이 보이면 패션으로서도 예쁠 것 같다고
생각했다. 엄마는 팔에, 나는 발 안쪽에 하기로 했다.

타투를 해보니 어땠나. 어머니와 해서 느낌이 남다를 것 같다.

몇 년이 지난 지금도 전혀 후회 없고 만족스럽다.

플랫슈즈나 샌들을 신어야 살짝 보이는 부분이라
부담스럽지도 않고. 엄마와 같이 타투를 하는 게 흔한
일은 아니지 않나, 엄마와 친구처럼 지내는 사이라
좋은 추억이다. 하지만 아직 처음 뵙는 어른이나 직장
생활을 하면서 마주하는 동료들에게는 노출하고 싶지
않다.

타투에 대해 어떻게 생각하나.

여전히 타투를 보는 시선에는 선입견이 있는 것
같다. 일을 하기도 전에 나에 대한 편견이 생길까 봐
조심스럽다. 물론 타투는 개인의 자유라고 생각한다.
나에게도 타투를 한 계기가 있듯, 다른 사람도
마찬가지일 것이다. 스스로 감당할 수 있는 한에서
하면 괜찮다고 생각한다.

사회에서 요구하는 것이 꼭 옳은 것은
아니라는 생각이 들었다.

모린

00년생, 대학생

타투를 한 계기가 궁금하다.

아는 언니가 타투를 했더라. 나와는 먼 얘긴 줄
알았는데 흔히들 하는구나 싶었다. 여성의 몸에는 많은
규범이 있지 않나. 벗어나고 싶었다. 이상적인 몸에
반발심이 있다. 다양한 미를 추구하고 싶고, 새로운
도전이기도 하다. 복합적이다.

어떤 타투를 했나.

빨간 꽃을 선택했다. <동백꽃 필 무렵>이라는 드라마
주인공인 동백이 내가 이상적이라고 생각하는 삶의
모습을 가지고 있었다. 마음이 여려 상처를 잘 받지만
상냥하고 회복력이 빠른 사람, 미혼모로서 받는 차별이
상처가 되지만 단순히 되갚아주는 것이 아니라 할 말을
다 하는 것이 멋져 보였다.

타투를 새긴 뒤 주변의 반응은 어땠나.

부모님이 나중에 시집 못 가고 취업 못하면 어떡하냐는
말씀을 하셨다. 술집 여자 같다는 말도 하시고
처음엔 엄청 크게 화를 내셨다. 그때는 대화를 잘
못했다. 나중에 시간이 지난 뒤에, 내가 평생 함께
살아갈 몸인데 허락받을 일은 아니라고 생각한다고

말씀드렸다. 상처가 되었다는 이야기를 하니 사과도
하셨다.

나에겐 터닝포인트였다. 마음속으로는 저항심도
있지만 겉으로는 모범적으로 살아왔다. 선에서
벗어나는 타투를 계기로 사회에서 요구하는 것이 꼭
옳은 것은 아니라는 생각이 들었다.

그럼 타투를 새기고 나서 달라진 점이 있었나.

타투가 보이는 옷을 입으면 사람들 시선이 신경
쓰였다. 사람들은 별로 신경 안 쓰는 것 같은데,
괜히 눈치가 보였다. 부모님이 화를 내시고 나서는
나는 괜찮은데도 이상하게 민망하고 신경 쓰였다.
드러내면서 점점 익숙해지다 보니 이젠 괜찮다.

타투 자체가 자신에게 주는 의미가 있나.

영구적인 기록이다. 사람 마음이 변할 텐데 어떻게
새기냐고들 한다. 그것도 맞는 말이지만, 거꾸로
생각하면 시간이 지나도 잊고 싶지 않은 것이 있다.
초심이나 추억을 매일 상기해주는 매개체 같다. 마음이
변해도 그땐 그랬지 생각할 수 있을 것이다. 마음이
변하면 리터치를 할 수도 있는 것 아닌가.

일찍 타투를 해서 걱정되지 않나.

내 삶과 가치관이 크게 변할 거라고 생각하지 않는다.
오히려 문제 되지 않을 자유로운 일을 지망할 것
같고, 지울 수도 있다는 생각은 한다. 지금은 최대한

즐기자는 생각이다.

타투를 한 후에 스스로 인식 변화가 있나.

이런 삶을 살고 싶었지, 타투를 매일 보며 상기하게
된다. 사회적 시선을 덜 신경 쓰게 된 계기이기도 하다.
드라마틱한 변화는 없지만 다짐과 같은 것이다.

더 하고 싶은 이야기가 있을까.

타투에 관심이 많아 하기 전에 에세이 같은 것을
찾아봤는데 생각보다 적어서 아쉬웠다. 나도 읽어보고
싶다는 마음으로 인터뷰에 참여했다. 주변에는 타투를
한 사람이 거의 없다. 다른 사람들이 무슨 일을 하는지,
어떤 생각으로 타투를 하는지도 궁금하다.

메시지를 눈에 보이는 것으로 만드는 작업.

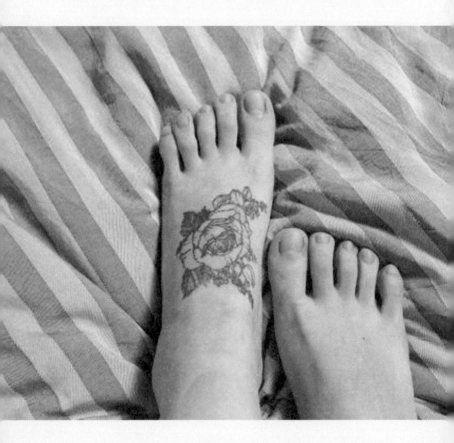

인슈아

92년생, 타투이스트

타투를 한 계기가 있나.

몸에 한 첫 타투는 직접 했다. 타투이스트이기 때문에
손님들께 작업을 하기 전 내 몸에 직접 해봐야 실수를
줄일 수 있을 것 같았다. 고양이 라인 타투인데, 특별한
이야기는 없고 반려묘를 사랑해서 새기고 싶었다.
반려묘와 함께 있지 않아도 어느 곳에서든 함께 있다는
느낌을 줄 것 같았다.

타투이스트가 된 계기가 무엇인가.

원래는 타투에 관심이 전혀 없었다. 타투를 하는 걸
크게 좋아하지도 않았다. 그런데 내가 그림 작업을
하는 걸 본 주변 친구들이 종종 스치듯 "타투를 잘할
것 같다."라고 했었다. 그런 말을 듣다 보니 호기심이
생겨서 조금씩 찾아봤다. '감성 타투'라고도 불리는
얇은 선의 타투들이 뜨고 있을 때라서, 타투가 마냥
무서운 것이 아니라 아름답고 멋있을 수도 있겠다는
생각을 했다. 자신의 그림(작품)을 돈을 받고 종이나
캔버스가 아닌 몸에 새겨준다는 게 매력적으로
느껴졌다. 지나다니며 누군가의 작품을 보여줄 수 있는
갤러리라고 생각했다. 받는 이들이 위로나 행복을 얻을
수도 있을 것 같아 타투이스트가 되고자 했다.

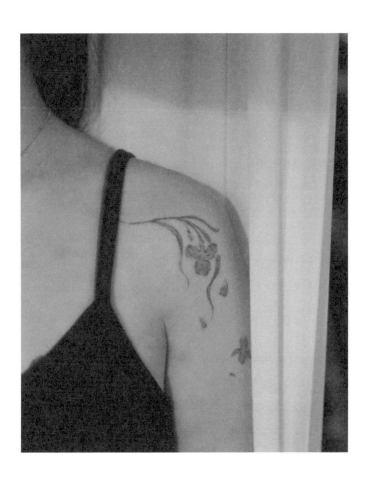

본인의 타투 이야기를 듣고 싶다.

불꽃 모양의 컬러 타투가 있다. '좋은 소식'이라는
의미를 담고 있어서 좋은 소식이 왔으면 하는 의미에서
받았다. 타투이스트로 활동한 지 4년 차인데, 시작하는
시기에 코로나가 터져서 자리 잡기 힘들었다. 자리를
잡았으면 좋겠다는 의미이기도 했다. 또 하나는 뱀이
좋고, 예뻐서 받았다.
직장에 다니면서 타투 일을 시작했는데, 타투에
집중해야겠다는 생각이 들어서 셀프 타투를 새기기도
했다. 이때 잘 보이는 자리인 손등에 했다. 발등의
타투들도 초창기에 직접 했다. 실력이 있고 없고를
떠나 손님을 받기 전이었다. 평생 피부에 남는 건데
손님 몸에 바로 하기 어려웠다. 직접 잘 보이지 않는
곳에 해보자는 생각에 장미와 좋아하는 꽃들을 새겼다.

타투를 처음 새기고 주변의 반응이 어땠나.

사람을 많이 만나는 직업을 가졌었다. 타투를 하면
바라보는 시선이 곱지는 않을 거라고 생각했다. 예상
밖이었던 건, 어르신들은 "아프지는 않았냐."라며
덤덤하게 물으시곤 하는데, 젊은 사람들이 안 좋게
보는 경우가 꽤 있었다.

타투를 시작하고 겪은 변화가 있나.

늘 우울한 감정을 가지고 있었다. 그림을 그리면서
금전적으로 어려웠기 때문이기도 하다. 하지만 타투
작업을 시작하고 나서 밝아졌다는 이야기를 많이

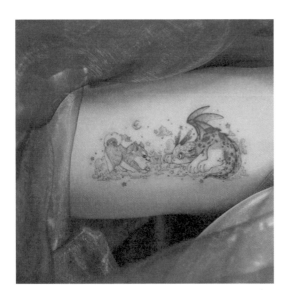

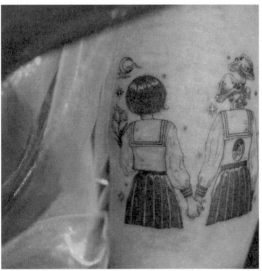

들었다. 그림이 곧바로 무언가가 되는 모습을 볼 수
있고, 손님들과 친구처럼 지내는 덕분인 것 같다.
다양한 사람을 만나면서 다양한 가치관과 삶의 방식을
듣는 일이 재미있다.

타투를 하기 전이나 후, 인식 변화가 있나.

사회 전반적인 인식이 굉장히 많이 변했다고 생각한다.
예전에는 타투가 없는 사람이 많았는데, 요즘에는
조그만 것이라도 타투 한 사람이 많이 보인다. 타투
합법화가 되어서, 하는 사람도 받는 사람도 편해졌으면
좋겠다. 사회 시선은 변하는데 제도상으로는 아직 자리
잡지 못해서 안 좋은 시선이 남는 게 아닌가 싶다.

편안할 안에 편안할 녕

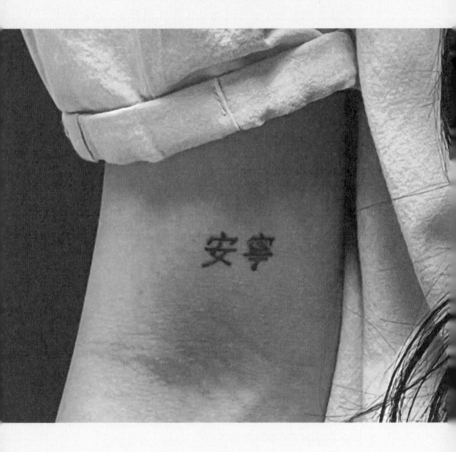

탱아

98년생, 카페 운영

타투를 하게 된 계기가 궁금하다.

잔잔한 힐링 웹툰을 보다가, '안녕'이라는 단어의 한자
뜻을 알게 되었다. 자주 쓰는 말인데 뜻을 생각해본
적은 없었다. 편안할 안에 편안할 녕을 쓴다고 한다. 그
말의 뜻이 너무 예뻐서 몸에 새기고 싶었다.

굳이 몸에 새겨야겠다고 생각한 이유가 무엇인가.

성인이 된 직후에 마음이 편안하지 않았다. 굳이 몸에
새긴 이유는, 새겨놓으면 항상 편안할 수 있을 것만
같았다. 좋은 말들은 잊기 쉬운데, 이 글자들은 내가
가지고 있어도 후회하지 않을 거라고 생각했다.

타투를 새긴 뒤 주변의 반응은 어땠나.

사실 안녕이 첫 타투는 아니고 글자가 크지도 않다.
다들 "너 같은 거 했네."라고 했다. 어렸을 때부터
편안한 것이나 글자들에 집착하는 경향이 있어서 다들
그렇게 말한 것 같다.

첫 타투 이야기를 듣고 싶다.

음표 타투인데 음악을 전공해서 했다. 지금도
좋아하지만 이제 음악을 하지 않아서 지울 생각이다.

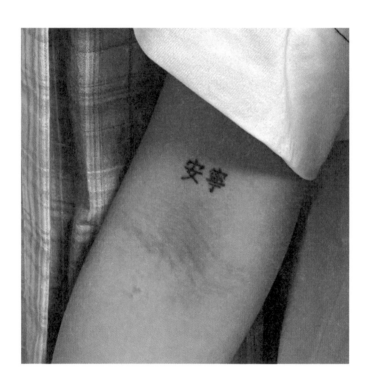

안녕을 한자로 새기고 나서 달라진 게 있나.

내가 한자를 잘 모른다. 새겼지만 아직 외워서
쓰지는 못한다. 한국 사람들도 웬만해서는 잘 모르는
한자 같다. 일본에서는 한자를 많이 쓰기 때문에 '
안네이'하고 읽어보더라. 이 타투를 할 때 가장 힘든
시기였는데, 추구한 대로 편안하다는 기분을 느꼈다.
끝나지 않을 것만 같은 힘듦이 있었는데, 이 타투를
계기로 편안해졌다. 감정을 가라 앉히려고 노력하는
편이다.

타투를 한 후의 인식 변화가 있을 수도 있겠다.

어렸을 땐 '내 마음대로 다 할 거야.'라는 생각이었는데,
지금은 조금 후회한다. 목덜미에는 나비 타투가
있는데, 그냥 신이 나서 했다. 해보니 신중해야 하는
일이라는 걸 알겠다. 의미가 있어야 한다는 뜻은
아니다.
나를 나타내는 하나의 표현이고, 안 지우는 화장 같은
거다. 화장도 내가 원하는 내 모습을 표현하는 방법의
하나인 것처럼, 그런 의미에서 옷차림과도 같고.
패션의 일부라고 생각한다. 누군가가 하기 전으로 바꿔
줄 수 있다고 하면 혹할 것 같기도 하다. 물론 아예
없을 때의 내가 가끔은 그립다.

"새기는 사람 모두가 나름의 의미를 가지고
한다는 점에서 좋다고 생각한다.
책을 읽으면 한 명의 작가가 써도
천 명의 독자가 남다른 해석을 하듯,
누군가는 내 타투를 보고
삶에 인식이 달라질 수도 있다.
주변에 영향을 끼치는 행위라고 생각한다."

소우림

나의 작은 대나무 숲

소우림

다정하고 선한 마음을 품은 사람이 되고자 합니다. 넘어져도 잠시 숨을 고른 뒤 훌훌 털고 일어나 원하는 이상향을 향해 터벅터벅 걸어가는 사람이 되고 싶습니다. 따뜻한 다정과 커다란 사랑을 가득 품은 친전한 어른이 되고자 합니다. 그들이 모이면 벅차 보이던 세계도 무탈히 이길 수 있지 않을까 하는 희망을 품고 있습니다.

살갗을 바늘로 찔러 피부에 상처를 낸 뒤 물감을 흘려 넣어 무언가를 새기는 행위를 문신 그리고 타투라고 부릅니다. 제 친구는 잔잔한 떨림과 함께 자신만의 색을 품은 채 세상에 태어났습니다. 사실 태어났다는 말보다는 만들어졌다는 말이 더 맞을지도 몰라요. 이들은 누군가의 부재를 채우기 위하여 만들어진 존재이기 때문입니다.

열한 살부터 지금까지 그리고 앞으로도 계속. 가장 좋아하는 타인의 이름을 물어본다면 저는 주저 없이 그 사람의 이름을 떠올릴 것 같습니다. 김종현. 빛을 받는 사람이라는 뜻을 지닌 그룹 샤이니의 메인 보컬로 사람들의 앞에 나타난, 독특한 음색과 개성 넘치는 가사로 자신만의 노래를 만들어 가던 한 가수의 이름입니다. 종현이라는 사람을 만난 덕분에 어둠이 무섭지 않았습니다. 무대 위에서 반짝이는 종현을 지켜보는 것만으로도 저는 빛을 품은 사람이 될 수 있었거든요.

그렇기에 더욱 빛의 부재를, 종현의 빈자리를 감당하지 못한 채 쉽게 무너졌던 것 같습니다. 스무 살 겨울, 갑작스럽게 그가 더 이상 이 세상에 존재하지 않는다는 소식을 전해 들었습니다. 혼자서 어둠을 이겨내는 방법을 몰랐던 저는 앞으로 나아가지 못하고 추운 겨울의 시간 속을 헤맸습니다.

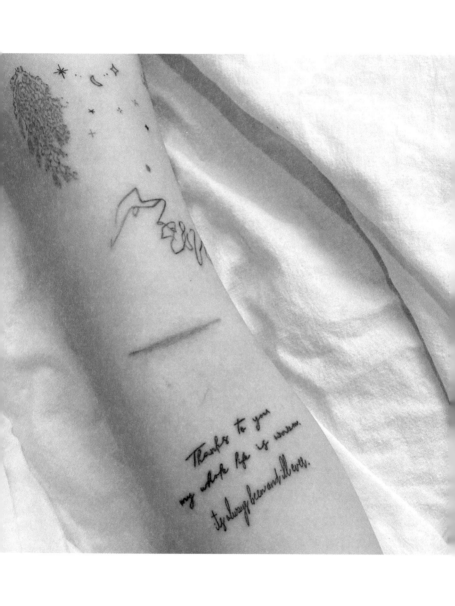

방향을 잃어버린 채 놓쳐버린 손만을 찾았습니다.

그 무엇보다도 저를 무너지게 했던 것은 시간이
흐를수록 그에 대한 기억이 희미해지는 것을 막을 수 없다는
사실이었습니다. 겨울이 지나 봄이 찾아오고, 이제는 볼 수
없는 그의 얼굴을 사진과 동영상으로 마주해야만 선명하게
기억할 수 있고, 그의 목소리를 음성 파일로 들어야만
뚜렷하게 기억할 수 있습니다. 그가 이곳에 존재했던 순간들
역시 누군가의 기억에 의존해야만 하더라고요.

누군가가 남긴 기억의 지표를 따라가던 저는 그 끝을
마주하게 되었습니다. 아주 멀고도 긴 여행을 떠난 그의
시간은 여전히 그해 겨울 속에 멈춰 있지만, 현재를 살아가는
우리는 그해 겨울을 지나 다섯 번의 겨울을 보냈으니까요.
흐려져 가는 기억을 붙잡고 싶었습니다. 아무런 방해도 받지
않고 오로지 그만을 떠올릴 수 있는 공간이 필요했습니다.
그렇게 제 왼쪽 팔에 하나둘 나무를 심으며 작은 대나무 숲을
가꾸기 시작했습니다.

대나무 숲을 떠올리면 비밀을 털어놓을 수 있는 안전한
공간의 이미지가 떠오릅니다. 있는 그대로의 내 모습을
솔직하게 드러낼 수 있는 공간, 그 어떤 비밀이라도 털어놓을
수 있는 공간, 변함없는 푸름으로 나를 반겨주는 공간, 나의
안식처. 작디작은 나의 숲에는 물감으로 새겨진, 열두 개의
기억으로 태어난 나무가 자리 잡고 있습니다. 그 나무들
덕분에 잊고 싶지 않은 종현의 얼굴과 목소리, 순간들을
지켜낼 수 있었습니다. 그리고 종현을 만나 행복하게 웃던
나를 지켜낼 수 있었습니다. 그와 나를 좋아하는 마음으로
숲을 가꾸며 지금까지 살아냈습니다.

처음 숲을 가꾸기 시작했을 무렵, 저는 이 숲의 존재를
주변 사람들에게 밝히는 것이 조금은 무서웠습니다. 내
몸에 새겨진 존재가 모든 사람에게 환영받지는 못할 거라고
생각했거든요. 그 시절의 저를 다정함으로 감싸준 사람들도
있었지만, 억지로 일으키려 하던 사람들도 있었습니다. 가까운
이의 죽음이 아닌 관계없는 타인의 죽음에 민감하게 반응하는
제 모습을 낯설게 바라보던 몇몇 얼굴을 기억합니다. 현실을
알려주겠다는 명분으로 팬과 가수 사이의 거리감에 대하여,
죽은 이를 보내주고 다시 시작해야 한다는 애도의 방향에
대하여 이야기하던 목소리를 기억합니다.

그럴 때마다 울컥 차오르는 눈물을 꾹 참아야만 했습니다.
울면 지는 거야. 울면 인정하는 거야. 튀어나오려는 마음을
꾹 누르고서 웃는 얼굴로 보기 좋게 포장했습니다. 그런 날의
밤에는 쉽게 잠들지 못했습니다. 억울했거든요. 누군가를
좋아하고 기억하는 마음이 향하는 대상의 연인이나 가족,
친구가 아닌 연예인이라는 이유로 낯설고 이상한 마음이
될 수는 없잖아요. 누군가를 애도하는 마음을 정해진 틀에
맞춰 표현해야 하는 것은 아니잖아요. 나만이 가질 수 있는
마음. 나만이 할 수 있는 행동. 이는 타인이 알려줄 수 없기에
스스로가 찾아내야만 하는 해답이었습니다. 그래서 저는 조금
이기적인 약속을 스스로와 했습니다. 그가 보고 싶은 날에는
왼쪽 팔에 새겨진 나무들을 만지자고. 그 순간만큼은 그를
바라보고 나의 마음과 마주하자고.

왼쪽 팔에 새겨진 기억들 덕분에 저는 종현이라는 사람을
보다 선명하게 추억할 수 있습니다. 저 역시 더 이상 과거에
머물지 현재를 살아가며 미래를 꿈꿀 수 있습니다. 이제는

혼자가 아닌 여러 친구와 함께이기에. 저는 더 이상 겨울의 추위에, 깜깜한 어둠에, 타인의 기준에, 지독한 외로움에 무너지지 않을 수 있습니다.

이 글을 쓰는 동안에 나를 지나쳐 간 여러 밤의 시간을 떠올렸습니다. 종현이 보고 싶어지는 날, 자연스레 왼쪽 팔을 바라보던 눈짓. 종현을 기억하고 싶어지는 날, 자주 왼쪽 팔을 쓰다듬던 손짓. 보지 못하고 만지지 못할 이를 생각하며 소리 내어 울지 못했던 밤. 숨죽이며 울다 잠이 든 밤. 그 밤의 비를 멈출 수 있었던 나의 작은 움직임, 나만의 작은 대나무 숲.

저는 앞으로도. 이 숲에 머물며, 나무를 가꾸며, 좋아하는 마음을 품으며, 오래오래 살아가고자 합니다.

추신.
몸을 스쳐 지나가는 바람이 많이 포근해졌습니다. 나뭇잎의 색도 조금씩 진한 초록빛을 띠고요. 사람들의 옷은 점점 얇아지고, 하늘에 해가 떠 있는 시간이 길어지고 있습니다. 봄이 지나가고 여름이 다가오고 있다는 신호입니다. 사실 저는 이 신호가 반갑지는 않아요. 무더운 여름의 날씨를 잘 견디지 못하거든요.

그럼에도 여름을 싫어하지는 않습니다. 여름이 되어야 마주할 수 있는 친구가 있거든요. 그 친구 하나만으로 저는 여름을 기대하며 기다릴 수 있습니다. 이 친구는 이제 저의 일부라고 할 정도로 소중한 존재입니다. 하지만 처음 보는 이들에게는 아직도 낯선 존재이기도 합니다. 그래서 조금은 긴 글을 써봅니다.

더 많은 사람에게 이 친구의 존재를 알리고 싶었습니다.

길을 잃어 방황하던 발걸음이 우연히 작은 숲에 닿아 다시 나아갈 동력을 얻는 이야기. 그 이야기의 주인공인 저와 왼팔에 새겨진 타투를요. 부디 이런 제 마음이 편지를 읽는 모두에게 닿기를, 조금 더 다정한 시선으로 바라봐 주기를. 새겨진 흔적들 속에 담긴 이야기에 귀 기울여 주기를.

애정 어린 마음을 담아 여러분께 보냅니다.

얼마나 고민이 많았을까 생각했다.

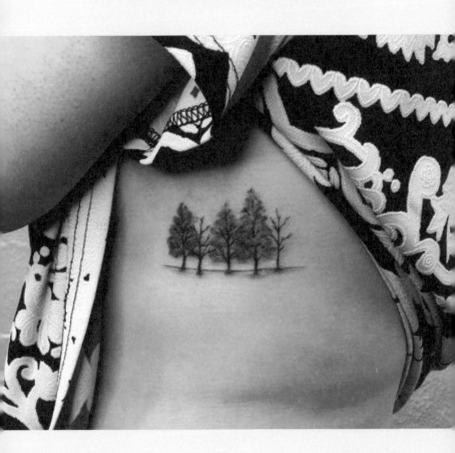

김나율

90년생, 공방 운영

타투를 한 계기가 궁금하다.

지워지지 않는 걸 몸에 새기니 의미가 크겠구나
싶었다. 다른 사람의 타투를 보며 얼마나 고민이
많았을까 생각했다. 가장 큰 계기는 자살 시도로
인한 보호 병동 입원이었다. 보호 병동은 지루하고
답답하다. 그때 내가 여한 없이 의미 있고 재밌는 걸
해봤으면 어땠을까 싶었다. 퇴원하면 타투를 하기로
결심했다.

도안은 어떻게 정했나.

숲 모양 타투를 가지고 있다. 울창하기만 한 숲이
아니라, 앙상한 나무와 풍성한 나무가 섞여 있다.
어렸을 때부터 숲을 좋아했다. 주변에서 죽음을 많이
접했고, 그 사람들은 어디로 갈까 생각하곤 했다.
종교가 있지만 천국이나 지옥이 잘 와닿지 않았고,
그들이 머물 숲의 모습이 떠올랐다. 조울증을 겪으면
기분이 좋을 때와 나쁠 때가 있고, 살고 싶을 때와 죽고
싶을 때가 공존한다. 살아가는 걸 숲에 비유한다면 두
종류의 나무가 같이 있었으면 좋겠다.

타투를 새기고 나서 겪은 변화가 있나.

가끔 과호흡이 오고 오래 갔는데, 그때 그 숲을
생각한다. 내가 사랑하는, 이 세상을 떠난 사람들이
쉬고 있을 곳이 내 몸에 그림으로 담겨있다고 생각하면
도움이 된다. 상담해주는 담당 교수님에게 타투가
안정감을 주는 것 같다고 했더니 긍정적인 영향이
있어 보인다고 해준 것이 인상적이었다. 이 행위가
인정받고, 그 이상의 역할을 해낸 것 같았기 때문이다.
타투 하기를 잘했다는 생각이 들었다. 내 타투가
주변에 영향을 줘서 마음만 먹다가 실행에 옮긴 사람이
많아졌다.

타투에 대한 관점이 궁금하다. 하기 전이나 후의 인식 변화가 있을까.

새기는 사람 모두가 나름의 의미를 가지고 한다는
점에서 좋다고 생각한다. 책을 읽으면 한 명의 작가가
써도 천 명의 독자가 남다른 해석을 하듯, 누군가는 내
타투를 보고 삶에 인식이 달라질 수도 있다. 주변에
영향을 끼치는 행위라고 생각한다.

더 하고 싶은 이야기가 있다면.

타투에 대한 인식이 많이 바뀌었지만 여전히 더 신중히
해야 한다고 생각한다. 지우러 오는 사람도 만만치
않게 많다고 들었다. 쉽게 생각할수록 후회하는 것
같다.

나에게는 이것이 노력의 행위였다.

YOUNG

96년생, 간호사

타투를 한 계기가 궁금하다.

어린아이들이 잘한 일이 있을 때 어른들이 머리를
쓰다듬어 주지 않나. 우울을 블루(blue)로 표현하기도
하니, 우울의 바다에 빠진 나를 위로해주는 손을
떠올렸다.

자해하고 싶거나 안 좋은 생각이 들 때, 주변에서
막아줄 수도 있지만 또 다른 도움이 필요했다. 타투는
내 몸에 새겨져 있고 어디서든 내가 볼 수 있어서,
어려운 상황일 때에 내가 이걸 새긴 계기를 떠올릴 수
있지 않을까 싶었다. 우울할 때마다 벗어나게 해주는
나만의 장치 같은 느낌이다.

타투는 학생 때부터 하고 싶었는데, 간호 업계에서는
타투를 안 좋게 여겨서 못했다. 퇴사를 결심하고
나서야 다시 생각해볼 수 있었다.

타투를 새긴 뒤 주변의 반응은 어땠나.

반반이었다. 부모님은 아직도 모르신다. 좋은 반응은,
내가 우울증을 앓는 것과 타투의 의미를 아는 사람들은
긍정적인 에너지를 받을 수 있겠다고 말해준다. 반대로
몸에 평생 남는 것이니 깊은 고민을 해야 한다고
말하는 사람들도 있다. 나는 신중히 선택했는데,

"지금은 젊으니까 괜찮지만 나중에 늙으면 어떡할 거야."라고도 한다. 종교를 이유로 부정적으로 보는 시선도 있다. 젊은 간호사분들은 예쁘다고도 하시는데, 보이는데 안 해서 다행이라고도 한다. 나이가 있으신 분들은 나중에 취업할 때 어떡할 거냐, 간호사 안 할 거냐라고도 하신다.

우울을 다스리기 위해 타투를 새기고 나니 어땠나.

가벼운 우울함이 지나갈 때는 이 타투를 보면 '아, 예쁘다.'라는 생각이 먼저 든다. 깊은 우울에 빠졌을 때는 사실 타투마저도 눈에 잘 들어오지 않는다. 정신이 조금 돌아오면 '맞아, 나는 이런 의미의 타투를 가졌지.'라고 생각하는 것 같다. 도안의 머리 위 손에 집중한다. 내 주변에 이렇게 해주는 사람들이 있다는. 그들이 나를 얼마나 생각해주는지를 떠올리려고 한다. 나는 타투를 새길 만큼 앞으로 나아가려는 의지를 가진 사람이라고 생각한다.

타투에 대해 어떻게 생각하나.

나 자신이 완전히 개방적인 사람이라고 생각하지는 않는다. 몸에 남는 것이기 때문에 단순히 예뻐서가 아니라 본인이 어떤 것을 평생 몸에 남기고 싶은지 고민해야 한다고 생각한다. 나에게는 예쁜 것이 전부일지라도 다른 사람이 보기에 너무 힘들고 불편한 도안이 있을 수도 있지 않겠나.

더 하고 싶은 이야기가 있나.

나는 병원이라는 특수한 환경에서 일하는 전문직을
선택했었다. 간호사는 성실한 인상을 주지만 타투를 한
사람은 그렇지 못하다는 인상이 있다. 병원 내부에서는
타투에 인식이 좋지 않아서 오히려 동료들이 지적해서
타투를 피하거나 숨겨야 한다. 여성 중심의 사회가
가진 보수적인 특징도 있는 것 같다. 간호 업계가
타투에 가진 선입견이 크다고 느낀다.

**그건 업계 내부에서 바뀌어야 한다고 생각하나, 아니면 어쩔 수 없는
부분인가?**

반반이다. 나 자신도 선입견이 있다. 환자로 병원에
갔는데 이레즈미 타투를 한 간호사가 봐준다면 흠칫할
것 같다. 하지만 자신을 표현하는 일을 주변 환경과
직업의 제한으로 하지 못해서는 안 된다고 생각한다.
타투는 좋은 장치다. 몸에 새긴 것을 보면서 의미를
생각하고, 기분을 환기할 수 있다. 어떤 사람들은
우울에서 벗어나기 위해 운동을 하고, 무언가를
만들고, 여러 가지 활동을 하는데, 나에게는 이것이 그
노력의 결과다. 자신의 몸과 감정을 생각해보는 일, 이
움직임 자체에 의의를 둔다.

타인에게 피해를 주지 않는 선에서
하고 싶은 걸 하자는 생각이다.

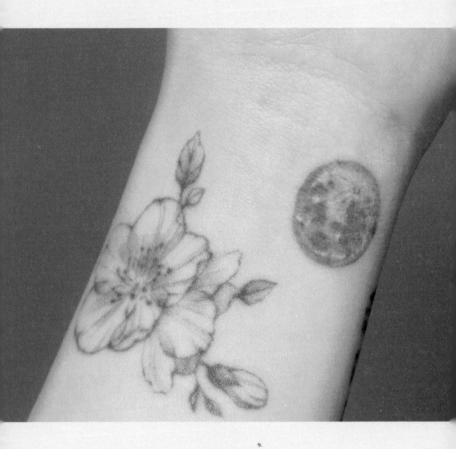

뚜욘
95년생, 콘텐츠 크리에이터

타투를 한 계기가 궁금하다.

마침 친구가 타투를 시작했고 그 느낌과 도안들도
마음에 들었다. 친구라서 아무거나 받은 게 아니라,
내가 원하는 레터링을 새겼다. "네 인생을 살아라."
라는 영화 대사다. 친구가 내 눈에 보이지 않는 위치에
새겨보고 마음에 든다면 다른 곳에도 하라고 했다. 그
후로 한 달 만에 탄생화를 새겼다. 앞으로 할 타투도
모두 나와 가족, 친구들과 관련한 의미를 둔 것으로
새길 것 같다.

"네 인생을 살아라."라는 메시지가 왜 중요했나.

삶의 모토다. 나는 자존감이 높지 않다. 적어도 스스로
느끼기에는. 억압 받으며 자란 건 아니지만 눈치를
많이 보며 컸다. 용기를 가지고 당당한 삶을 살고 싶다.
타인에게 피해를 주지 않는 선에서 자신의 선택을
했으면 좋겠다.

혹시 달 모양의 타투에 관해서도 이야기해줄 수 있나.

두 타투를 해준 친구가 세상을 먼저 떠났다. 내가 달을
좋아하기도 하지만, 친구의 장례식을 다녀오는 길에
엄청나게 큰 달을 봤다. "엄마, 저거 달 맞아?"라는

질문을 집에 돌아가는 내내 할 정도로 달이 정말 컸다.
주변 친구들도 모두 달이 엄청나게 크고 밝았다는
이야기를 했다. 무언가에 씌워서 그렇게 보였나 싶을
정도로 컸다. 마치 그 친구가 "나 이제 행복하니까
걱정하지 말라."라고 말하는 것 같았다. 부고 소식을
그 친구의 제자에게서 들었는데, 그 제자를 찾아가
받았다. 친구와 관련된 사람에게 받고 싶었다.

주변의 반응은 어땠나.

큰 꽃을 새기고 일부러 어머니에게 보였다. 어머니께서
놀라시긴 했지만 오빠가 먼저 타투를 해서인지 크게
뭐라고 하지는 않으셨다. "지워지나?", "아니." 정도의
대화만 나눴다. 보다 보니 예쁘다고 생각하시는 것
같았다. 이레즈미 같은 큰 타투는 위압감을 줄 수도
있지만 작은 타투라 어른들에게도 괜찮았나 싶다. 50
대 중후반인 어머니 친구분도 "요즘 애들 저런 거 많이
하니까, 나도 어깨에 나비 같은 거 하나 하고 싶다."
라고 말씀하시기도 했다. 기성세대 인식도 조금씩
바뀌는 게 느껴진다. 액세서리의 한 종류라고 느낄
수도 있지 않을까. 친구들은 예쁘다고 말하고, 어디서
했는지 궁금해한다. 나는 회화를 전공했기 때문에 사촌
동생이나 친구들에게 도안을 짜준 경우도 더러 있다.

타투를 어떻게 생각하나.

나를 표현하는 수단이라고 할 수 있지 않을까. 화장을
하는 것도, 염색을 하는 것도, 옷 입는 방식도 은연중에

나를 표현하는 것이라고 생각한다. 한국에서는 의료법 위반이지만, 바뀌지 않을까. 작은 타투는 액세서리 느낌, 크다면 작품처럼 스펙트럼이 넓은 표현 방식 같다.

더 하고 싶은 이야기가 있다면.

타투를 하고 싶다는 생각은 계속해서 든다. 옷 구경하듯 여러 가지 도안을 찾아보는 것이 취미다. 새로 할 타투도 나와 관련한 타투일 것이다. 부적 같은 느낌을 줄 수 있는 빨간색 타투를 하고 싶다. 사주에 '불'이 없다고 한다. 팔뚝이나 발목처럼 보이는 자리에 해마나 해파리를 새기면 예쁠 것 같다.

"더 일찍 알아채지 못한 게, 잘 지내냐는 안부조차도 상처가 될까 연락하지 못한 게, 그저 묵묵하게 응원만 했던 게 후회되고 미안하다. 넌 언제나 자랑스럽고 본받고 싶은 친구였으니 이젠 내가 자랑스러운 친구로 남을 수 있도록 할게. 너란 정원에 한 송이 꽃일 수 있음에 감사해. 그곳에선 아프지 말고 행복하자."

송재은

이 세계가 모두에게 안전하기를

나는 타투가 없다. 굳이 없다고 말해야 하는 이유는, 타투와
관련한 책을 만들며 내 차례가 되어 글을 쓰고 있기 때문이다.
이 책에서 타투가 없는 목소리는 나 하나뿐이다. 나에게도
타투가 곧 내 얘기가 될 것만 같았던 시절이 있었다. 간절하게
새기고 싶은 이름, 내 이타적인 마음이 그 어느 때보다 넓었을
때 갖고 싶었던 문구와 함께 영원하기를 바라던 사람이
있었다. 하지만 지금은 그 이름에 조금 편안해졌고, 다른
방식으로 사람들을 껴안았으며, 그 영원은 더 이상 바라지
않는다. 그렇기에 나에게 타투는 여전히 마침표 찍지 못한
진행형의 무엇인 동시에, 나와는 관계없는 것이다.

　　타투가 없는 것과 별개로 나는 타투를 봐도 별다른 생각이
들지 않는다. 이 책을 함께 할 수 있는 이유도 어쩌면 내가
타투에 이렇다 할 의견이 없는 인간이기 때문이 아닐까.
나는 타인의 타투에 관심이 없다. 갑자기 시선을 확 사로잡는
커다란 무엇이든, 언뜻언뜻 보이는 작고 가려진 그림이든,
그저 그들이 오늘 어떤 옷을 입었는가와 크게 다르지 않다. '
저런 옷은 어디서 사는 거지', '내 스타일이다, 아니다.' 정도의
생각뿐이다. '타투 한 사람' 같은 라벨도 붙이지 않는다.

그것은 이미 좋고 나쁨이나 옳고 그름의 영역이 아니라 그저 그곳에 있을뿐이다.

기획에 참여하고 인터뷰를 글로 정리하고 에세이를 편집하며 전체 원고를 수차례 읽었다. 점 하나 제대로 찍기 위해 인용이나 큰따옴표 속의 문장을 뚫어져라 바라봤다. 비문은 없는지, 말하는 사람과 쓰는 사람의 의도가 잘 표현된 문장인지 목덜미를 주물러가며 계속 살폈다. 어쩌면 내가 하고 싶은 이야기는 타투와는 관계없는지도 모른다. 나는 이들의 목소리와 이야기가 자유롭게 바깥으로 나갈 수 있기를 바란다. 조금 더 잘 읽히고 제대로 보여지기를 바란다. 우리가 사는 곳이 자신의 이야기를 꺼내는 데 눈치 봐야 하는 곳이 아니면 좋겠다. "그냥 해."라고 하기엔 여전히 소수자가 감내해야 하는 불이익이 큰 사회라는 걸 모른 척할 순 없다.

어떤 대상에 대한 편견과 혐오는 긍정의 목소리가 커질수록 작아진다. 편견과 혐오에 힘이 없기를 바란다. 혐오의 목소리를 가진 사람에게는 자신을 혐오하는 힘도 강해질 수밖에 없음을 알려주고 싶다. 타인의 삶을 제한하는 사람은 자기 삶이 가진 가능성도 제한한다. 타인의 삶에 테두리를 치고 싶다는 것은 자신에게도 그런 제약이 가해져도 된다는 표현일 것이다.

타인의 몸은 내 밖에 있고, 그들의 취향과 자기 표현은 내 영향력 밖의 일이다. 내가 나로서 살아가는데 박해 받고 싶지 않은 만큼 그들의 이야기 또한 자유롭기를 바란다. 그것이 혐오 표현에도 마찬가지로 적용되지는 않는다는 것을 모르지 않기를, 이 세계가 모두에게 안전하기를 바란다. 어떤 양형 이유에서 박주영 판사는 "타인의 몸을 자유롭게 만질 수 있는

사람은 오직 그 타인뿐이다."라고 말한다. 이블린 홀의 책 <볼테르의 친구들>에는 "나는 당신이 하는 말에 동의하지 않지만, 당신의 말할 권리를 위해서라면 목숨을 걸고 싸우겠다."라는 유명한 문구가 나온다. 나는 목숨을 걸고 싸울 용기는 없지만, 타인의 정당한 표현을 위해 함께 손을 잡고 걸어 나갈 용의가 있다.

I N K
O N
B O D Y

한국 여성 타투 이야기

ⓒ warm gray and blue, 2022

기획 **웜그레이앤블루**

편집 **송재은**
디자인 **김현경**
표지 사진 **김수연**

초판 1쇄 펴냄 **2022년 6월 16일**
초판 2쇄 펴냄 **2023년 10월 30일**

펴낸곳 **warm gray and blue (웜그레이앤블루)**
홈페이지 **warmgrayand.blue**
인스타그램 **@warmgrayandblue**
이메일 **warmgrayandblue@gmail.com**
출판등록 **2017년 9월 25일 제 2017-000036호**

ISBN **979-11-91514-12-4(03650)**